前　言

　　詩是文學精華，傳世名作，金石琅琅，千錘百鍊，賞心悅目，是音樂、藝術、智慧與情愫的結晶，永受世人喜愛。

　　河洛臺語，淵遠流長，文言讀音，一脈相承，四聲八音、平上去入，各韻兼備，是當今十大漢語系統中，音韻最完整、旋律最優美的中原古音，是學習詩歌吟唱、掌握詩韻平仄的捷徑、詮釋經典韻文、曠古名篇的憑藉。

唐詩正韻〔絕句

黃冠人 ❖ 製作

本書及CD特色

·國語誦念

聽優美的國語聲調，學習如何傳達出作者想傳遞的情愫。

·漢語誦念

聽正統的漢語，去追尋最接近詩人的情感表達，並學習字正腔圓的漢語發音。

·平仄練習

詩歌韻文的精髓，盡在平仄巧妙鋪陳。陰平輕高，陽平長慢。本書以直接有效方式，強調平聲，以助學習平仄，掌握聲韻。

·韻腳練習

漢詩之美端賴韻律與詩樂和諧的優雅表現，

本書清楚交待韻腳、解析詩韻，助益詩吟唱學習極大。

・漢語吟唱

學習用漢語吟誦唐詩，沾染古人學習詩文時的古典氣韻，讓吟唱唐詩成為一項極具有詩趣及意境的活動。

・吟唱重點

七絕入門平起平收句「2442」配合韻腳。首句第2字、次句第4字三句第4字、末句第2字平聲關鍵字配合韻腳各加一拍。仄起仄收句「4224」平聲關鍵字配合韻腳，方法相同。律詩重覆其數加韻腳。不合格律者，盡依平仄聲韻原則吟唱。五絕亦然。

■註：為助學習，本書刻意列出或互用平仄雙音文白、正俗、漳泉常聞語音，例如「吾Gou5／Ngou5、五Gou2／Ngou2、北PeK4／pok4、頭Thiu5／thiou5、每Boe2／mui2、笑Siau3／chhiau3、鷗Ou1／

Iu1、雞Ke1／Koe1、那Nou5／na2、他Tho1／tha1、臥Gou7／Ngou7、蓬Pong5／phong5／hong5、抵Te2／ti2、淚Lui7／le7、老Lo2／Nou2、吳Gou5／Ngou5、偶Gou2／Ngou2、鸝Li5／Le5、江Kong1／kang1、湖Hou5／ou5、雄Hiong5/iong5、梨Li5／Le5、題Te5／toe5、雲Un5／hun5、軒Hian1／ian1⋯⋯等」

目　錄

1

五 絕

唐詩正韻 (絕句)

序　言

　　詩乃頤心天籟，精神靈糧，藝術昇華無比崇高。傳世佳作，珠璣錦繡，美到極點，聲通神竅，氣帶芝蘭。吟詠騷章，飄香滿室，怡情毓秀，養毅歸真。千般寄意，一葉知秋，旨賅言約，義蓄韻揚，淺深小大，通情達性。以是可致柔敦厚，逸元修慧，童稚習之，皓首莫廢。故能興善念，動關心，明物理，察細微，修群德，致祥和，抒愁怨而激雅懷。

　　古典漢詩，優美絕倫，金玉鏗鏘，無出其右，唐詩近體，豐盛雄偉，格律完備，平仄嚴謹，素為啟蒙初學，造句習吟，最佳典範，長作蘊藉斯文，涵虛遣興，詠誦騷章。宋、元、明、清，延續正宗，代有才人，各領風騷，另登境界。

　　雖自元始，北方大都官話漸盛，然賦詩填

詞，棘闈取士，文學主流，仍一遵中原古韻，恭本正傳，吟聲嘹喨。因此，近古詩學絲毫未受京腔干擾而影響發展。

　　河洛臺語淵遠流長，四聲八音，平仄雅正，旋律優美，聲調豐富，音韻完整，為當今十大漢語之最。一八九五年甲午戰役清廷失利，馬關喪約割棄臺灣，先民反抗鐵蹄高壓，外內失援，忠憤無助，轉而積極推廣漢學，斯文斯土，樹木樹人，五十年異族統治，卻意外保存中原文化，唐宋文言古典音韻，千載華夏詩詞歌賦傲世文采，於茲寶島開花結果，發揚光大，遂成正宗臺灣本土優質文化。

　　日據期間，東寧詩、文昌盛無比，三臺騷友，南北唱和，擊缽詩會異常頻繁。更為懷柔籠絡，扶桑牧守賦詩酬酢，吟詠邀宴，以從斯文者，亦不乏其人。彼時，各地私塾林立，書聲朗朗，雖至光緒末年廢罷科舉，黃卷古籍，詩詞歌賦響遏行雲。大小詩社遍佈全省，數逾三百，墨客三千，聞名騷人千餘，聲勢烜赫，如此盛況直到抗戰軍興乃至臺灣光復。

　　漢詩吟唱，但分平仄，陰平輕高，陽平長慢，遇仄適度照唸，清楚交待，旋律即在其中。詩詞歌賦如此，散文美讀亦不例外，平仄即音符，抑揚頓挫，高低緩急，變化之間自然成調。漢詩乃單音節結構音樂文學，協韻講求異常嚴格，詩樂和諧舉世無雙。韻目整齊一致，絕非以韻尾丁點語音相近就算和諧為然。自明鄭，有清，以至日據，臺灣詩學澎渤，吟唱獨到，協韻之美，代代薪火，相約成俗，已達盡善境界。這是文化，更是藝術。

　　詩是至雅清樂。既是樂，強調和諧，東西文化相同。詩經、楚辭、古典韻文，大觀齊備，不勝枚舉，以九歌為例，「國殤」首句「操吳戈兮被犀甲，車錯轂兮短兵接」，甲音Kap4，（唐）古狎切，洽入，但為協「短兵接」的接Chiap4（廣）子葉切，葉入，古人讀甲為Kiap4（異）吉協切，協韻細膩如斯，講究至「伊亞押（Iap）」複音入聲。口形變化，按秩閉氣，毫不含糊，美到極點，不以拚湊末端韻目，塞音批（P）出即視滿足。次句「旌蔽日兮敵若雲，矢交墜兮士爭

先」，雲音Un5（唐）王分切、文平，為協「士爭先」的先Sian1（唐）蘇前切、先平，古人讀雲為沿，（異）于連切Ian5。精緻若此，美妙無雙。西洋詩學細分陰陽者，雖幾相近，協韻傳神，工整華麗，風格飄逸，瀟灑自如，漢詩獨到。

漢朝五言樂府「陌上桑——日出東南隅」，更是諧音佳例，全篇三十一處協韻，整齊順當，非常悅耳，如隅Gu5，樓Lu5，敷Hu5，鉤Ku1，珠Chu1，襦Ju5，鬚Su1，頭Thu5，鋤Tu5，躕Tu5，姝Chhu1，餘U5，不Hu5，辭Su5，愚Gu5，夫Hu1，居Ku1，趨Chhu1，殊Su5等。古人以U（虞）韻通押，節奏輕快，實是動聽，就連「樓，鉤，頭，不」等平常協Iu（尤）韻的字，也一律唸成樓音閭Lu5，鉤音拘Ku1，頭音徒Thu5，不音夫Hu5。以上協韻詳述於康熙字典，樓、鉤等特殊語音，恐後世不察，還分別作註。

似此孜孜不倦，明載字書，對於協韻的堅持，口授心傳，兢兢業業猶戒慎乎不敏，欲其無

所遺漏，仍不惜重複交待於典籍，前人用心良苦，適足以助解惑。以張玉書等三十編纂，校閱學問之精且博，名聞天下，任重當時，偶因近世印版手民之誤，未作追蹤考據，即偏執一端，信口雌黃，妄斷典不可用，或謂盡信書不如無書云爾者，肆意放矢，因噎廢食，誠非治學之道，謙慎不為。

漢字之美音義多元，世界之最，同字出現於不同詩章，協韻即不同，以魏晉樂府，嵇康的「秋胡行」為例：「絕智棄學，遊心於玄默，遇過而悔，當不自得，垂釣一壑，所樂一國，被髮行歌，和者四塞，歌以言之，遊心於玄默。」本詩韻腳：默Bek8，得Tek4，壑Hek4，國Kek4，塞Sek4，默Bek8。幽默的默Bek8（集）密北切，職入，但在楚辭「九章——孔靜幽默……離慜而長鞠」，古人為協鞠Kiok4，讀默為Bok8，（異）莫卜切。一壑的壑，Hok4（集）黑各切，藥入，本詩就要協黑Hek4（唐）呼格切，陌入，國家的國Kok4，這裡協韻唸Kek4，四塞的塞音Sek4，（廣）蘇則切，職入，仄聲韻腳，整

齊悅耳，鏗鏘作響，韻目EK（曳歌）清楚交代，絕不草率，任意省略。

六朝五古詩「齋中讀書」，入聲仄韻，金石交鳴，全文如後：「昔余遊京華，未嘗廢丘壑，矧乃歸山川，心跡雙寂寞，虛館絕諍訟，空庭來鳥雀，臥疾豐暇豫，翰墨時閒作，懷抱觀古今，寢食展戲謔，既笑沮溺苦，又哂子雲閣，執戟亦以疲，耕稼豈云樂，萬事難並歡，達生幸可託。」本詩首韻丘壑的壑就唸Hok4，（集）黑各切藥入，寂寞的寞Bok8（廣）慕各切，藥入。鳥雀的雀，音Chhiok4，（唐）即略切，藥入，出氣。閒作的作音Chok4（唐）則洛切藥入。戲謔的謔，音Hiok4，（唐）虛約切，藥入。雲閣的閣Kok4，（唐）古洛切，藥入。云樂的樂音Lok8，（唐）盧各切，藥入。可託的託Thok4，（唐）他各切，藥入。整首詩協入聲十藥韻，仄聲韻腳，甚是動人。

晉五言古詩中，阮籍的「詠懷詩」用上聲仄韻——「天馬出西北，由來從東道，春秋非所託，富貴焉常保，清露被皋蘭，凝霜霑野草，朝

為媚少年，夕暮成醜老，自非王子晉，誰能常美好」。東道的道平常都唸成To7，（彙）地高切去聲。但詩韻正音，用於韻腳必須唸上聲To2，（唐）徒皓切，皓上，裸協保音Po2，（辭）補襖切皓上，草Chho2（唐）采老切，皓上，老Lo2（廣）盧皓切，皓上，好Ho2（唐）呼皓切，皓上，這些都是上聲十九皓韻腳字，強烈清脆，快急順暢。宋朝釋伯皎所作的絕句「靜林寺古松」，雖平仄不工，韻腳相同，可資參考：「古松古松生古道，枝不生葉皮生草，行人不見樹栽時，樹見行人幾回老」，道To2，草Chho2，老Lo2，「扁口ㄛ」，如用注音符號第四聲即是古上聲，「ㄅㄛˋ，ㄘㄛˋ，ㄌㄛˋ」。老子的老，也唸Nou2通常變鼻音都唸「圓口ㄛ」，不傷大雅。

　　古詩十九首之二，押上聲二十五有韻，全文如后：「青青河畔草，鬱鬱園中柳，盈盈樓上女，皎皎當戶牖，娥娥紅粉妝，纖纖出素手，昔為倡家女，今為蕩子婦，蕩子行不歸，空床難獨守」，韻腳柳Liu2（唐）力九切，牖Iu2（唐）與

九切，手Siu2（唐）書九切，婦Hiu2（唐）房九
切，守Siu2（集）始九切，有無的有音Iu2，
（唐）云九切，整齊輕快，非常動聽。婦女的
婦，俗音唸Hu7，陽去第七聲，平常呼（彙）喜
龜（Ku1）切，如夫婦、少婦，已成優勢音。陽
去聲最早出自建安陳琳、孔璋的「飲馬長城窟
──邊城多健少，內舍多寡婦，作書與內舍，便
嫁莫留住。」婦音Hu7防父切音附，以協「住」
Chu7／Tu7（集）廚遇切遇去。本詩既用上聲二
十五有韻就應協Hiu2。讀誦吟唱，美化韻腳，千
年傳統，約定成俗，否則磧礙不暢，贅牙佶屈，
蹧蹋古人雅音。

　漳泉兩系是河洛古韻主流，互有異同，隨社
會接觸，生活語音漸多融和。孔夫子、子貢、子
女等的「子」唸Chu2（ㄗㄨˋ）已極尋常。但
用於韻腳為求諧音仍必須唸Chi2，唐朝李群玉所
作的「題就潭西齋」即是一例：「寂寞幽齋暝煙
起，滿徑西風落松子，遠公一去兜率宮，唯有門
前虎溪水」，這首詩姑不論格律，韻腳節奏甚
美，起Khi2（廣）墟里切，子Chi2（唐）即里

切，水Sui2（唐）式軌切，上聲四紙（Chi2）韻。另外，與王維，劉長卿相善的邱為，所作五古「尋西山隱者不遇」，也是用上聲四紙韻，全文：「絕頂一茅茨，直上三十里，扣關無僮僕，窺室惟案几，若非巾柴車，應是釣秋水，差池不相見，黽勉空仰止，草色新雨中，松聲滿窗裏，及茲契幽絕，自足蕩心耳，雖無賓主意，頗得清淨理，興盡方下山，何必待之子？」韻腳：里Li2（廣）良已切，几Ki2（唐）居里切，水Sui2（唐）式軌切，止Chi2（辭）支矣切，裏Li2（集）兩耳切，耳Ji2（唐）而止切，理Li2（唐）良止切，子Chi2（唐）即里切。

　　「魏闕心常在，金門詔不忘。」的田園詩人孟浩然，曾作一首五古，「夏日南亭懷辛大」用上聲二十二養韻——「山光忽西落，池月漸東上，散髮乘夜涼，開軒臥閑敞，荷風送香氣，竹露滴清響，欲取鳴琴彈，恨無知音賞，感此懷故人，中宵勞夢想」，韻腳：上Siong2（唐）時掌切，敞Chhiong2（廣）昌兩切，響Hiong2（唐）許兩切，賞Siong2（廣）書兩切，想Siong2（廣）

悉兩切。相同的，王維的五絕「鹿柴」用的也是
上聲二十二養韻——「空山不見人，但聞人語
響，返景入深林，復照青苔上」，韻腳是第二句
的響Hiong2與第四句的上Siong2。古典詩詞與散
文頻見「復」字出現，意指再也、又也，復就必
須唸Hiu3，末句是「復上照青苔」的倒裝，漢文
「上」細分動詞與形容詞。作意指升也登也之
用，動詞就唸Siong2（唐）時掌切。然而，形容
詞要唸Siong7，（唐）時亮切，陽去第七聲。這
是去聲二十三漾韻，上下的上、下之對也，音義
不同。吟唱時「響Hiong2，上Siong2」上聲仄
韻，尤須謹慎，不能漫衍拉長。

　　仄聲韻腳，短促雅緻，律穩拍準，別具風
味。孟浩然的「宿業師山房待丁大不至——夕陽
度西嶺，群壑倏已暝，松月生夜涼，風泉滿清
聽，樵人歸盡欲，煙鳥棲初定，之子期宿來，孤
琴候蘿徑」。這是用去聲二十五徑韻的五言古
詩，韻腳：暝Beng7（集）莫定切。聽Theng3
（廣）他定切，定 Teng7（唐）徒徑切，徑Keng3
（集）古定切。協韻的原則音韻一致，古人強調

詩樂和諧自有道理，例如「聽」字白話只用平聲Theng1，（唐）他丁切青平，聆也，意同音異。這首詩作者用韻去聲二十五徑，豈可視作無睹照念平聲白話？

　　杜甫的「夢李白（二）——浮雲終日行，遊子久不至，三夜頻夢君，情親見君意，告歸常局促，苦道來不易，江湖多風波，舟楫恐失墜，出門搔白首，苦負平生志，冠蓋滿京華，斯人獨憔悴，孰云網恢恢，將老身反累，千秋萬歲名，寂寞身後事」，用韻去聲四寘。韻腳：至Chi3（唐）脂利切、意I3（唐）於記切、易I7（辭）逸罳切、墜Tui7（唐）直類切、志Chi3（唐）職吏切、悴Chui3（唐）秦醉切、累Lui7（廣）良偽切、事Si7、（集）仕吏切。整首詩押韻瀟灑，節奏穩健，甚是悅耳。憔悴的悴Chui3去聲四寘韻，同顇，憂也。鬱悴的悴Chut4（集）昨律切，入聲四質韻，亦憂也，唯去入兩聲，音韻互異，河洛古語，至今不變。事由，事業的「事」，生活語音唸Su7，幾至漳泉不分。唯詩韻必須協去聲四寘，音Si7（集）仕吏切，傳統雅

樂「百家春——甚麼事」的事，授業老師每必諄諄善誘，叮嚀記取唸「事」為「是」（Si7）即為一例。

韋應物與五言長城劉長卿素載雙璧之譽，甚得後世名家激賞。仿陶擬古，恬淡閑遠，案牘勞形，徒令煩燥，韋蘇州賦「東郊」以明志，全文如下：「吏舍跼終年，出郊曠清曙，楊柳散和風，青山澹我慮，依叢適自憩，緣澗還復去，微雨靄芳原，春鳩鳴何處，樂幽心屢止，遵事跡猶遽。終罷斯結盧，慕陶真可庶」。這首詩用韻去聲六御，韻腳：曙Su7（辭）蜀豫切，慮Lu7（唐）良據切，去Khu3（唐）丘據切，處Chhu3（廣）昌據切，遽Ku3（廣）其據切，庶Su3（唐）商署切，中原正音雖「御」、「遇」、「寓」嚴格分類，差異甚大，為便教習，概以「烏U1」音帶過，欲求漳系語音，可改「烏U1」為「伊I1」。本詩韻腳即唸成——曙Si7，慮Li7，去Khi3，處Chhi3，遽Ki3，庶Si3。

河洛文化，歷史悠久，廣大無邊，不可管窺，以偏蓋全。但舉例發凡，亦有少數頻聞漳

音，耳熟能詳，似符「烏U1」／「伊I1」原
則，如：須Su1／Si1，虛Hu1／Hi1，餘U5／
I5，如Ju5／Ji5，辭Su5／Si5，儒Ju5／Ji5，與
U2／I2，字Chu7／Chi7，四Su3／Si3，譽U7／
I7，雨U2／I2，羽U2／I2、乳Ju2／Ji2。白居易
的採薪女即為一例──「亂蓬為鬢布為巾，曉踏
寒山自負薪，一種錢塘江上女，著紅騎馬是何
人」本詩韻腳：巾Kin1（辭）基因切，薪Sin1
（唐）息鄰切、人Jin5（唐）如鄰切，用上平十
一真韻，如此諧音即甚接近漳語系統。李頎詩
「白草原」──白草原頭望京師，黃河流水無已
時，秋天曠野行人絕，馬首西來知是誰」，姑不
論平仄，僅韻腳師Su1／Si1，就極類似漳音，京
師的師Si1（唐）疎夷切，時Si5（唐）市之切，
誰Sui5（集）是為切，用上平四支韻。

　　相較於少數章句契合漳語。詩歌韻文均以正
音協韻，無須o/a，u/i刻意對轉。唐朝常建的
「塞下曲──玉帛朝回望帝鄉，烏孫歸去不稱
王，天涯靜處無征戰，兵氣銷為日月光」，本詩
用下平七陽，韻腳：鄉Hiong1（廣）許良切，王

Ong5（廣）雨方切，光Kong1（唐）古黃切。協韻順暢一氣呵成。詩樂和諧，極其美妙。此時，鄉Hiong1如逕改為Hiang1，即與王、光不諧，枉費原作雅意。薛逢的「宮詞」正可補充說明——「十二樓中盡曉妝，望仙臺上望君王，鎖啣金獸連環冷，水滴銅龍晝漏長，雲鬢罷梳還對鏡，羅衣欲換更添香，遙窺正殿簾開處，袍袴宮人掃御床」本詩用韻亦為下平七陽，韻腳：妝Chong1（辭）菹汪切、王Ong5（廣）雨方切、長Tiong5（唐）直良切、香Hiong1（廣）許良切、床Chhong5（辭）岑陽切，依照原韻，協音完美，扣人心弦，但如擅轉o為a，唸「長」成Tiang5、「香」為Hiang1，求協漳腔，則扭曲古人鋪排。

詩仙李白，出凡超聖，家諭戶曉，傳唱千古，所賦「清平調」讀者愛不釋手，競相吟詠，全文如下：「雲想衣裳花想容，春風拂檻露華濃，若非群玉山頭見，會向瑤臺月下逢。一枝穠艷露凝香，雲雨巫山枉斷腸，借問漢宮誰得似，可憐飛燕倚新粧。名花傾國兩相歡，常得君王帶笑看，解識春風無限恨，沈香亭北倚闌干」。本

詩用冬、陽、寒三韻，韻腳為：容Iong5（辭）
余龍切，冬平，濃Long5（集）奴冬切，冬平，
逢Hong5（辭）符容切，冬平、香Hiong1（廣）
許良切，陽平、腸Tiong5（唐）直良切，陽平、
粧Chong1（彙）側羊切，陽平、歡Hoan1（唐）
呼官切，寒平、看Khan1（唐）苦寒切、寒平、
干Kan1（唐）古寒切，寒平。以上首章用上平
二冬韻，韻腳容、濃、逢，無法轉唸漳音。次章
用下平七陽韻，韻腳香、腸、粧，僅香可唸
Hiang1，腸可唸Tiang5。末章用上平十四寒韻，
韻腳歡、看、干亦乏點著力。原作協韻工整雅
緻，寬廣通押，以中原正音吟讀已臻完美、璞玉
渾金則更受珍惜。

　　河洛話受文音詩韻影響至深且鉅，表現於日
常會話或地名者甚頻。諸如詩韻逸It8（廣）夷
質切，質入，室Sit4（唐）式質切，質入，疾
Chit8（唐）秦悉切，質入，瑟Sit4（唐）所櫛
切，質入，入聲四質Chit8韻古通入聲十三職
Chek4韻。由於族群語態，文風各殊，泉系傳職
韻讀逸Ek8、室Sek4、疾Chek8、瑟Sek4。極其

普遍，唯漳系仍用字典正音。

　　臺北近郊「烏來」原地名漢譯，於是有唸「烏」Ou1，圓口ㄛ者（集）汪都切，也有協詩韻上平七虞唸U1者，「污染」的污也如此，本音Ou1（集）汪胡切，圓口ㄛ，詩韻協上平七虞，因此不少人唸U1。

　　「屠蘇」的蘇平常唸Sou1，圓口ㄛ（唐）素姑切，吟詩就協上平七虞韻唸Su1。另外，唐朝張若虛的作品「春江花月夜──皎皎空中孤月輪」的輪，音Lun5（集）龍春切，上平十一真韻協Lin5，就是這音深深影響河洛白話「輪轉」的說法。

　　河洛漢學浩瀚無際。協韻乃是經典韻文，傳統詩詞優美旋律，悅耳節奏，講求詩樂和諧的靈魂。千載詩聲珠圓玉潤，獨步西東，奧妙神化，為音樂文學生命主宰。騷賦詩詞，歷代名文，華麗堂皇、歌遠韻揚，盡在於此。前人辭章以「天涯」的涯為例，袁子才的「落花──江南有客惜年華，三月憑欄日易斜，春在東風原是夢，生非薄命不為花，仙雲影散留香雨，故國臺空剩館

娃。從古傾城好顏色，幾枝零落在天涯」本詩韻腳：華Hoa5（唐）戶花切、麻平，斜Sia5（唐）似嗟切，麻平，花Hoa1（唐）呼瓜切，麻平，娃Oa1（辭）烏瓜切，麻平，涯Ga5（唐）五牙切，麻平。

同樣是「天涯」的涯，劉長卿的「長沙過賈誼宅——三年謫宦此棲遲，萬古惟留楚客悲，秋草獨尋人去後，寒林空見日斜時，漢文有道恩猶薄，湘水無情弔豈知，寂寂江山搖落處，憐君何事到天涯」。本詩韻腳：遲Ti5（唐）直尼切，支平，悲Pi1（集）逋眉切，支平，時Si5（唐）市之切，支平，知Ti1（唐）陟離切，支平，涯Gi5（集）魚羈切，支平。三舉「天涯」／「無涯」的涯為例，清人遠堂所作的七絕「雁來紅——涼空如水一行排，烏桕丹楓點綴偕，遠客不歸霜信蚤，西風籬落夢天涯」韻腳：排Pai5（唐）步皆切、佳平，偕Kai1（唐）古諧切，佳平，涯Gai5（辭）宜鞋切，佳平。另一清人笙友的「雪彌勒——白毫光裏認形骸，世界三千法眼揩，始信清涼山有佛，沙門原是冷生涯」韻腳：骸Hai5（唐）

戶皆切，佳平，揩Khai1（唐）口皆切，佳平，
涯Gai5（辭）宜鞋切、佳平。以上「天涯」的
涯，——袁枚的「落花」用上平六麻韻，協麻
Ba5唸Ga5；劉長卿的「長沙過賈誼宅」用上平
四支韻，協支Chi1唸Gi5；遠堂的「雁來紅」與
笙友的「雪彌勒」用上平九佳韻，協佳Kai1唸
Gai5。詩學傳統若是輝煌，文音詩韻如斯豐富，
少數韻家強欲忽略古人成就而排斥悠久詩歌協韻
文化，居心費解。

言語的言Gian5（唐）語軒切，本韻上平十
三元，朱慶餘所作的「宮詞——寂寂花時閉院
門，美人相並立瓊軒，含情欲說宮中事，鸚鵡前
頭不敢言」。韻腳：門Bun5（唐）莫奔切，元
平，軒Hun1（廣）虛言切，元平，言Gun5（唐）
語軒切，元平。清人林錫三賦詩「葉聲——寥落
空山獨閉門，西風蕭颯月黃昏，詩人無限悲秋
意，坐對寒燈悄不言」韻腳：門Bun5（唐）莫
奔切元平。昏Hun1（唐）呼昆初，元平，言
Gun5（辭）宜掀切，元平。以上言協Gun5語分
切。但下列的古詩中，言字韻腳就協Gan5。例

如——「悲與親友別，氣結不能言，贈子以自愛，道遠會見難，人生無幾時，顛沛在其間。念子棄我去，新心有所歡，結志青雲上，何時復來還」本詩韻腳：言Gan5，語安切，難Lan5（廣）那干切，寒平，間Kan1（唐）古閑切，刪平，歡Hoan1（唐）呼官切，寒平，還Hoan5（唐）戶關切，刪平。古詩韻寬「言」協Gan5常聞於耳。然而，六朝宋七言樂府，楊惠休的「白苧歌」所協的「言」便是下平一先韻，音Gian5，全文如下——「少年窈窕舞君前，容華艷艷將欲然，為君嬌凝復遷延，流目送笑不敢言，長袖拂面心自煎，願君流光及盛年」本詩韻腳：前Chian5（唐）昨先切，先平，然Jian5（唐）如延Ian5切，先平，延Ian5以然切，先平，言Gian5協語延切，先平，煎Chian1（廣）子仙切、先平，年Lian5（唐）奴顛切，先平。綜觀以上詩句，「言」協上平十三元韻唸Gun5，協上平十四寒／十五刪韻唸Gan5，協下平一先韻就唸Gian5。

艱難的艱Kan1（唐）古閑切、刪平。清人龔文齡作品「臺城懷古——蔬果而今食亦艱，金

23

錢何不贖身還，一篇雀觳熊蹯賦，哀絕江南庚子山」這首七絕用上平十五刪韻。韻腳：艱Kan1（唐）古閑切、還Hoan5（唐）戶關切，山San1（廣）所閒切、刪平，前輩騷友蔡子昭所賦「歌扇」亦是一例，全文如下──「新篁素絹製來艱。臺上翩翩月一彎，記得迴風停舞後，長門憔悴婕好顏」，本詩用上平十五刪韻，韻腳：艱Kan1（唐）古閑切，彎Oan1（唐）烏關切，顏Gan5（唐）五姦切。又臺北詩翁葉蘊藍所作「卜居」如下──「俸餘盡欲付名山，選取風光事亦艱，何處江湖容我老，可教塵世不相關」韻腳亦用上平十五刪，山San1（廣）所閒切，艱Kan1（唐）古閑切，關Koan1（唐）古還切。但同樣是「艱」東漢班彪的作品「北征賦」──嗟西伯於羑里兮，傷明夷之逢艱、演九六之變化、永幽隘以歷年」，韻腳：艱Kian1、年Lian5。古人為協「年」（唐）奴顛切、讀「艱」為Kian1，經先切音堅，如此灑脫協韻。幾千年持之以故，代代相傳，載於典籍，難以計數，崇高文化，詩學昌盛若此，協韻藝術出神入化、詩樂和諧登峰

造極，慶幸猶恐未及，何為攻訐反對？

中興的興Heng1（唐）虛陵切蒸平，清人林藩所作「泗上亭長」──「前驅負弩意飛騰，發役驪山感不勝，貧賤知心刀筆吏、早高冷眼看龍興」。本詩用下平十蒸韻，韻腳：騰Teng5（唐）徒登切，勝Seng1（唐）識蒸切，興Heng1（唐）虛陵切。前輩騷翁林痴仙作品「蜀後主」──「平襄疏遠奉車升，鍾鄧西來隙可乘，漢火傷心從此滅、改元空自號炎興」本詩韻腳：升Seng1（唐）識蒸切，乘Seng5（唐）食陵切，興Heng1。以上七絕二首皆用下平十蒸韻，但「興」古韻協Hiong1（韻補）火宮切、如漢馬融「長笛賦──曲終闋盡、餘絃更興，繁手果發，密櫛疊重」，為協本句韻腳重Tiong5，（廣）直容切，古人讀「興」為Hiong1。又徐幹所作「雜詩」亦為一例──「沈陰增憂愁，憂愁為誰興，念與君相別，乃在天一方」為諧方Hong1（集）分房切，陽平，前賢協「興」為Hiong1，虛良切音香。於「潘乾碑」文中，情形亦然──「實天生德，有漢將興，天子孫孫，俾爾熾昌」。韻腳：

唐詩正韻（絕句）

昌Chhiong1（廣）尺良切，陽平，以是古協「興」
為Hiong1以求諧音。詩歌文化，薪傳千載，吟誦
協韻，於古有徵，精密細緻，無以復加。聲韻語
音，學術精深，有所堅持，絕對正確，勿庸置
疑。唯義國斜塔未因傾斜而欲拆，稀世古蹟不為
突兀而見毀。何況，詩學有序，先求本音，次教
協韻，相輔相成，互不抵觸。語歸聲律，詩有吟
風，理論實務宜釐分野，吟客韻家，各為發揚中
原精深漢學而努力，必是幸事。

　　「唐詩正韻」選萃名詩卷首於一版。依五七
絕律分集，按標準平仄，教習唐宋文言古音、河
洛漢韻。筆者二十年前為查證文白正俗音異，進
而逐一考據字書翻爛康典辭源，幾絕韋編。學海
無涯，始信二系無分軒輊，文言語音時有漳腔為
準，時有泉腔為古之妙。於詩詞歌賦，經史子集
曠古名作之中，漳泉音韻各存於正典，識者皆知
其在。職是之故，語音示範於華語白話之後，悉
採中原正音吟誦。詩韻乃經典韻文靈魂，主導輝
煌音樂文學發展，為河洛漢學根本，平仄旋律依
據，浩瀚廣大，一脈相承。為珍惜稀世文化瑰

寶、融詩學於生活，是以列平仄、詩韻練習與吟唱為三大主軸。

　　賦詩有別才、吟唱無二致。河洛漢詩之美盡在音韻，旋律表達端賴平仄。陰平輕高、陽平長慢，仄聲快急猛烈，短促沉重，不容拖拉牽扯。七言絕句是學習賦作與吟誦最捷門徑，為有效教導讀者，特於七絕部份挑明吟唱重點，引掖初學按平起二四四二，仄起四二二四與韻腳各加一拍原則吟唱。要領極其簡易。然後按秩進階、學習五言絕律，歌賦行體自非難事。至於閒詠名篇，格律不嚴，平仄倒錯者多有。際此，盡倚平仄聲韻，於輕高長慢，抑揚頓挫之間即得旋律。

　　應用騷章文句，讀誦吟唱，活用語音，全依變調。高低快慢，靈巧轉換，語文一體，東西無異，自然生動，妙在其中。詩倚平仄，教導正音、講授結構，仍以本調為宜。如此，方不亂原作音樂鋪陳而扭曲古人格律。故著書付梓，注音助唸，應依本調以確保原玉琅琅之聲。吟風雖異，不離平仄音符擺設。實際吟誦調急則變，緩則存，有時變調佳，有時本音妙，如不變調會扭

曲本意，用語習慣，或影響旋律，則變調。反之亦是。如杜甫之「蜀相——隔葉黃鸝空好音」，好音Ho2，（集）許皓切上聲十九皓，佳也所以，「好」必須變調唸平聲Ho1，始不至誤聽成好Ho3（廣）呼到切，去聲二十號韻，喜也，嗜也、而曲解原意。如李白之「登金陵鳳凰臺——晉代衣冠成古丘」的「古」Kou2（韻）果五切，上聲七麌，吟誦時，上聲會自動變平聲。盛唐以前格律不嚴、拗對、拗黏講究鬆寬，這首詩已經失黏失對「晉代衣冠成古丘——仄仄平平平仄平」古字為孤仄，如再肆意變調注成平聲Kou1，瀟灑飄逸如詩仙，雖平生不喜為格律所苦，當亦不樂見其作品為後世不重平仄所改而誤導詩學。故詩詞章句必須注本音以維原作平仄風貌。至於實際吟誦非注變調不妥，加注於其旁亦無妨。如此則兩全其美。

臺灣古典詩學昌盛、擊鉢吟詠，詩會之頻，創作之豐獨領風騷、放眼全球，韻競音尚，鉢響吟揚，無出其右。光復以還，由於有司懵懂、語教失策，傳統音韻瑰寶破壞殆盡，幾至斷層，幸

得近歲南北鷗盟奮起搶救，千年唐宋中原河洛文
化，華夏詩教道統，始得不滅於灰燼。鳳凰浴
火，劫後重生，兆民之慶。富而好禮、斯文興
邦，謙讓恭敬，雅風可復。作者心醉赤軸，自少
慕古，愛不釋卷，幸逢名師，明鏡不疲。稍長，
主攻外文、進修企管、炊帚別就。原擬石經汗簡
披覽自娛、閒餘得以譯注河洛漢音散文數篇即已
足，未曾妄冀延佇大觀、結交鷺友、探驪裁錦、
效顰才子白戰鏖詩。更何敢夜郎自大，擅為人
師，五經未熟，僭竊教鞭。維嗣後，承蒙騷壇祭
酒張榮譽理事長國裕先生薦引，始拾穗韻田，忝
列班末。鹿洞千里，青燈十年。徨徨警枕，似猶
有所期。乍聞珠圓玉潤，律古音清，一唱三嘆，
饑渴乃止。旋即延請國老駕連莫大家月娥女史，
懷寶臨席、鼎足授業，昌詩北臺，穿梭開課於臺
北縣，市教育、社會與民政諸局漢詩研習。臺北
大安扶輪社贊助舉辦暑期教師吟營，連續八年，
發揚文化，熱衷社會服務，深獲佳評。爾來教
學，獨鍾礪心雅調，詞清韻遠，嚴分平仄，廣受
歡迎。《唐詩正韻》籌備經年，姍姍付梓，非有

所待,實為才疏。知遇銘激,布德惠多,念感宋裕老師懇懇侑導、李主編冀燕鼎助,王昌煥老師題字,王孟玲老師審對、滿憶高先生支持與諸多相關人士協助,始克成書,謹此識謝。

<div align="right">黃冠人敬具</div>

七絕

回　鄉　偶　書
Hoe5　Hiong1　Gou2　Su1

賀　知　章
Ho7　Ti1　Chiong1

少	小	離	家	老	大	回
Siau3	siau2	li5	ka1	lo2	tai7	hai5

，

鄉	音	無	改	鬢	毛	衰
Hiong1	im1	bu5	kai2	pin3	mou5	chhai1

。

兒	童	相	見	不	相	識
Ji5	tong5	siong1	kian3	put4	siong1	sek4

，

笑	問	客	從	何	處	來
Siau3	bun7	khek4	chiong5	ho5	chhu3	lai5

。

■ 平仄與吟唱重點（4224／韻腳）

1. 少小離家老大回
　・平聲字：離、家、回
　・關鍵字／韻腳字：家、回（各加一拍）

2. 鄉音無改鬢毛衰
　・平聲字：鄉、音、無、毛、衰
　・關鍵字／韻腳字：音、衰（各加一拍）

3. 兒童相見不相識

- 平聲字：兒、童、相
- 關鍵字：童、相（各加一拍）
4. 笑問客從何處來
- 平聲字：從、何、來
- 關鍵字／韻腳字：從、來（各加一拍）

■ 漳音與其他

偶Ngou2／giou2（皆可）、書si1（漳）、章chi-ang1（漳）、老Nou2（俗音）、鄉hiang1（漳）、兒li5（亦可）、相siang1（漳）、笑chhiau3（俗音）、處chhi3（漳）。

■ 詩韻

本詩仄起仄收，上平十灰，首句用韻，韻腳：回、衰、來。

註：

(1)吟唱重點「4224」指首句第4字「家」，次句第2字「音」、三句第2字「童」，末句第4字「從」，這是仄起仄收詩句的重點字，配合韻腳，各加一拍，就易吟唱。

(2)姓氏雖注文音，可唸白話。

九　月　九　日　憶　山　東
Kiu2　Goat8　Kiu2　Jit8　Ek8　San1　Tong1

兄　弟
Heng1　Te7

王　　維
Ong5　Ui5

獨　在　異　鄉　爲　異　客　，
Tok8　chai7　i7　hiong1　ui5　i7　khek4

每　逢　佳　節　倍　思　親　。
Mui2　hong5　ka1　chiat4　poe7　su1　chhin1

遙　知　兄　弟　登　高　處　，
Iau5　ti1　heng1　te7　teng1　ko1　chhu3

遍　插　茱　萸　少　一　人　。
Phian3　chhap4　chu1　ju5　siau2　it4　jin5

■ 平仄與吟唱重點（4224／韻腳字）

1. 獨在異鄉為異客
 ・平聲字：鄉、為
 ・關鍵字：鄉、為（各加一拍）
2. 每逢佳節倍思親
 ・平聲字：逢、佳、思、親

‧關鍵字／韻腳字：逢、親（各加一拍）
3. 遙知兄弟登高處
‧平聲字：遙、知、兄、登、高
‧關鍵字：知、高（各加一拍）
4. 遍插茱萸少一人
‧平聲字：茱、萸、人
‧關鍵字／韻腳字：萸、人（各加一拍）

■ 漳音與其他

維Ui5／I5（皆可），日lit8（亦可）、鄉hiang1
（漳）、每Boe2／Moai2（皆可）、思si1（漳）、處
chhi3（漳）、萸ji5（漳）、人Jin5／lin5（皆可）

■ 詩韻

本詩仄起仄放，上平十一真，首句不用韻，韻
腳：親、人。

芙　蓉　樓　送　辛　漸
Hu5　Iong5　Liu5　Song3　Sin1　Chiam7

王　　昌　　齡
Ong5　Chhiong1　Leng5

寒	雨	連	江	夜	入	吳	，
Han5	u2	lian5	kang1	ia7	jip8	Gu5	
平	明	送	客	楚	山	孤	。
Peng5	beng5	song3	khek4	Chhou2	san1	ku1	
洛	陽	親	友	如	相	問	，
Lok8	Iong5	chhin1	iu2	ju5	siong1	bun7	
一	片	冰	心	在	玉	壺	。
It4	phian3	peng1	sim1	chai7	giok8	hu5	

■ 平仄與吟唱重點（4224／韻腳字）

1. 寒雨連江夜入吳
　・平聲字：寒、連、江、吳
　・關鍵字／韻腳字：江、吳（各加一拍）
2. 平明送客楚山孤
　・平聲字：平、明、山、孤
　・關鍵字／韻腳字：明、孤（各加一拍）
3. 洛陽親友如相問

· 平聲字：陽、親、如、相

· 關鍵字：陽、相（各加一拍）

4. 一片冰心在玉壺

· 平聲字：冰、心、壺

· 關鍵字／韻腳字：心、壺（各加一拍）

■ 漳音與其他

樓Lou5／liou5（皆可）、昌chhiang1（漳）、雨i2（漳）、吳Gou5／Ngou5（皆可）、陽iang5（漳），如ji5（漳）、相siang1（漳）、壺Hou5／ou5（皆可）

■ 詩韻

本詩仄起仄收，上平七虞，首句用韻，韻腳：吳、孤、壺。

註：

OU＝OO＝O˙＝ㄛ（圓口ㄛ的音，如：姑、枯、呼，偷、鋪、蘇、顧、故、固、鼓、補、普等字皆是）

閨 怨
Ke1　Oan3

王　昌　齡
Ong5 Chhiong1 Leng5

閨	中	少	婦	不	知	愁	，
Ke1	tiong1	sian3	hu7	put4	ti1	chhiu5	

春	日	凝	妝	上	翠	樓	。
Chhun1	jit8	geng5	chong1	siong2	chhui3	liu5	

忽	見	陌	頭	楊	柳	色	，
Hut4	kian3	bek8	thiou5	iong5	liu2	sek4	

悔	教	夫	婿	覓	封	侯	。
Hoe2	kau1	hu1	se3	bek8	hong1	hiu5	

■ 平仄與吟唱重點（2442／韻腳字）

1. 閨中少婦不知愁
・平聲字：閨、中、知、愁
・關鍵字／韻腳字：中、愁（各加一拍）
2. 春日凝妝上翠樓
・平聲字：春、凝、妝、樓
・關鍵字／韻腳字：妝、樓（各加一拍）
3. 忽見陌頭楊柳色

‧平聲字：頭、楊

‧關鍵字：頭、楊（各加一拍）

4. 悔教夫婿覓封侯

‧平聲字：教、夫、封、侯

‧關鍵字／韻腳字：教、侯（各加一拍）

■ 漳音與其他

閨kui1（俗音）、昌chhiang1（漳）、曰li8（亦可）、上siang2（漳）、頭Thou5／Thiu5（詩韻）、楊iang5（漳）、婿sai3（白話不用於詩文）、侯Hou5（本音）／hiou5（泉）

■ 詩韻

本詩平起平收，下平十一尤，首句用韻，韻腳：愁、樓、侯。

註：

　　吟唱重點「2442」指首句第2字「中」，次句第4字「妝」，三句第4字「頭」，末句第2字「教」，這是平起平收詩句的重點平聲字，配合韻腳，各加一拍，就易吟唱。

涼　州　詞
Liong5　Chiu1　Su5

王　　翰
Ong5　Han7

葡	萄	美	酒	夜	光	杯	，
Pou5	to5	bi2	chiu2	ia7	kong1	pai1	

欲	飲	琵	琶	馬	上	催	。
Iok8	im2	pi5	pa5	ma2	siong7	chhai1	

醉	臥	沙	場	君	莫	笑	，
Chui3	gou7	sa1	tiong5	kun1	bok8	siau3	

古	來	征	戰	幾	人	回	。
Kou2	lai5	cheng1	chian3	ki2	jin5	hai5	

■ 平仄與吟唱重點（2442／韻腳字）

1. 葡萄美酒夜光杯

・平聲字：葡、萄、光、杯

・關鍵字／韻腳字：萄、杯（各加一拍）

2. 欲飲琵琶馬上催

・平聲字：琵、琶、催

・關鍵字／韻腳字：琶、催（各加一拍）

3. 醉臥沙場君莫笑

・平聲字：沙、場、君
・關鍵字：場、君（各加一拍）

4. 古來征戰幾人回

・平聲字：來、征、人、回
・關鍵字／韻腳字：來、回（各加一拍）

■ 漳音與其他

涼liang5（漳）、詞si5（漳）、杯Poe1（本音）、
欲iak8（漳）、上siang7（漳）、臥Ngou7／Gou7
（皆可）、場tiang5（漳）、笑chhiau3（俗音）

■ 詩韻

本詩平起平收，上平十灰，首句用韻，韻腳：
杯、催、回。

送 孟 浩 然 之 廣 陵
Song3　Beng7　Ho7　Jian5　Chi1　Kong2　Leng5

李 白
Li2　Pek8

故	人	西	辭	黃	鶴	樓	，
Kou2	jin5	se1	si5	Hong5	Hok8	Liu5	

煙	花	三	月	下	揚	州	。
Ian1	hoa1	sam1	goat8	ha3	Iong5	Chiu1	

孤	帆	遠	影	碧	空	盡	，
Kou1	hoan5	oan2	eng2	phek4	khong1	chin7	

唯	見	長	江	天	際	流	。
Ui5	kian3	Tiong5	Kang1	thian1	che3	liu5	

■ 平仄與吟唱重點（4224／韻腳字）

1. 故人西辭黃鶴樓
 ・平聲字：人、西、辭、黃、樓
 ・關鍵字／韻腳字：辭、樓（各加一拍）

2. 煙花三月下揚州
 ・平聲字：煙、花、三、揚、州
 ・關鍵字／韻腳字：花、州（各加一拍）

3. 孤帆遠影碧空盡

- ・平聲字：孤、帆、空
- ・關鍵字：帆、空（各加一拍）
4. 唯見長江天際流
 - ・平聲字：唯、長、江、天、流
 - ・關鍵字／韻腳字：江、流（各加一拍）

■ 漳音與其他

揚iang5（漳）、唯Ui5／I5（皆可）、長tiang5（漳）、江Kong1（詩韻）

■ 詩韻

本詩首句四字連續平聲，次、三、末句合仄起仄收格，下平十一尤，首句用韻，韻腳：樓、州、流。

早 發 白 帝 城
Cho2　Hoat4　Pek8　Te3　Seng5

李　　白
Li2　Pek8

朝	辭	白	帝	彩	雲	間	，
Tiau1	si5	Pek8	Te3	chhai2	un5	kan1	

千	里	江	陵	一	日	還	。
Chhian1	li2	Kang1	Leng5	it4	jit8	hoan5	

兩	岸	猿	聲	啼	不	住	，
Liong2	gan7	oan5	seng1	the5	put4	chu7	

輕	舟	已	過	萬	重	山	。
Kheng1	chiu1	i2	ko3	ban7	tiong5	san1	

■ 平仄與吟唱重點（2442／韻腳字）

1. 朝辭白帝彩雲間
 ・平聲字：朝、辭、雲、間
 ・關鍵字／韻腳字：辭、間（各加一拍）
2. 千里江陵一日還
 ・平聲字：千、江、陵、還
 ・關鍵字／韻腳字：陵、還（各加一拍）
3. 兩岸猿聲啼不住

・平聲字：猿、聲、啼
・關鍵字：聲、啼（各加一拍）
4. 輕舟已過萬重山
・平聲字：輕、舟、重、山
・關鍵字／韻腳字：舟、山（各加一拍）

■ 漳音與其他

雲in5（漳）／hun5（俗音）、日lit8 、兩liang2
（漳）、啼Te5／the5、重tiang5（漳）

■ 詩韻

本詩平起平收，上平十五刪，首句用韻，韻腳：
間、還、山。

<div align="center">

逢　入　京　使
Hong5　Jip8　Keng1　Su3

岑　參
Chim5　Sim1

</div>

故　園　東　望　路　漫　漫　，
Kou2　oan5　tong1　bong7　lou7　ban5　ban5

雙　袖　龍　鍾　淚　不　乾　。
Song1　siu3　liong5　chiong1　lui7　put4　kan1

馬　上　相　逢　無　紙　筆　，
Ma2　siong7　siong1　hong5　bu5　chi2　pit4

憑　君　傳　語　報　平　安　。
Peng5　kun1　thoan5　gu2　po3　peng5　an1

■ 平仄與吟唱重點（2442／韻腳字）

1. 故園東望路漫漫
　・平聲字：園、東、漫
　・關鍵字／韻腳字：園、漫（各加一拍）

2. 雙袖龍鍾淚不乾
　・平聲字：雙、龍、鍾、乾
　・關鍵字／韻腳字：鍾、乾（各加一拍）

3. 馬上相逢無紙筆

・平聲字：相、逢、無

・關鍵字：逢、無（各加一拍）

4. 憑君傳語報平安

・平聲字：憑、君、傳、平、安

・關鍵字／韻腳字：君、安（各加一拍）

■ 漳音與其他

入lip8（亦可）、岑Gim5（亦可）、淚le7（俗音）、上siang7（漳）、相siang1（漳）、語gi2（漳）

■ 詩韻

本詩平起平收，上平十四寒，首句用韻，韻腳：漫、乾、安。

江　南　逢　李　龜　年
Kang1　Lam5　Hong5　Li2　Kui1　Lian5

杜　甫
Tou7　Hu2

岐　王　宅　裡　尋　常　見　，
Ki5　ong5　tek8　li2　sim5　siong5　kian3

崔　九　堂　前　幾　度　聞　。
Chhui1　Kiu2　tong5　chian5　ki2　tou7　bun5

正　是　江　南　好　風　景　，
Cheng3　si7　kang1　lam5　ho2　hong5　keng2

落　花　時　節　又　逢　君　。
Lok8　hoa1　si5　chiat4　iu7　hong5　kun1

■ 平仄與吟唱重點（2442／韻腳字）

1. 岐王宅裡尋常見
 ・平聲字：王、尋、常
 ・關鍵字：王、常（各加一拍）
2. 崔九堂前幾度聞
 ・平聲字：崔、堂、前、聞
 ・關鍵字／韻腳字：前、聞（各加一拍）
3. 正是江南好風景

- ·平聲字：江、南、風
- ·關鍵字：南、風（各加一拍）
4. 落花時節又逢君
- ·平聲字：花、時、逢、君
- ·關鍵字／韻腳字：花、君（各加一拍）

■ 漳音與其他

常siang5、江Kong1（詩韻）

■ 詩韻

本詩平起平收，上平十二文，首句不用韻，韻
腳：聞、君。

滁 州 西 澗
Tu5　Chiu1　Se1　Kian3

韋 應 物
Ui5　Eng3　But4

獨	憐	幽	草	澗	邊	生	，
Tok8	lian5	iu1	chho2	kian3	pian1	seng1	

上	有	黃	鸝	深	樹	鳴	。
Siong7	iu2	hong5	le5	sim1	su7	beng5	

春	潮	帶	雨	晚	來	急	，
Chhun1	tiau5	tai3	u2	boan2	lai5	kip8	

野	渡	無	人	舟	自	橫	。
Ia2	tou7	bu5	jin5	chiu1	chu7	heng5	

■ 平仄與吟唱重點（2424／韻腳字各加一拍）

1. 獨憐幽草澗邊生
　・平聲字：憐、幽、邊、生
　・關鍵字／韻腳字：憐、生（各加一拍）

2. 上有黃鸝深樹鳴
　・平聲字：黃、鸝、深、鳴
　・關鍵字／韻腳字：鸝、鳴（各加一拍）

3. 春潮帶雨晚來急

- 平聲字：春、潮、來
- 關鍵字：潮、來（各加一拍）
4. 野渡無人舟自橫
- 平聲字：無、人、舟、橫
- 關鍵字／韻腳字：人、橫（各加一拍）

■ 漳音與其他

滁ti5（漳）、澗Kan3／Kian3（古音──經電切）、憐Lin5／Lian5（皆可）、幽hiu1（俗音）、上siang7（漳）、鸝Le5／Li5（皆可）、深chhim1（俗音）、雨i2（漳）、人Jin5／lin5（皆可）

■ 詩韻

本詩平起平收，下平八庚，首句用韻，韻腳：生、鳴、橫。

<center>

楓　橋　夜　泊
Hong1　Kiau5　Ia7　Pok8

張　　繼
Tiong1　Ke3

</center>

月	落	烏	啼	霜	滿	天	，
Goat8	lok8	ou1	the5	song1	boan2	thian1	

江	楓	漁	火	對	愁	眠	。
Kang1	hong1	gu5	hou2	tui3	chhiu5	bian5	

姑	蘇	城	外	寒	山	寺	，
Kou1	Sou1	Seng5	goe7	Han5	San1	Si7	

夜	半	鐘	聲	到	客	船	。
Ia7	poan3	chiong1	seng1	to3	khek4	sian5	

■ 平仄與吟唱重點（4224／韻腳字各加一拍）

1. 月落烏啼霜滿天

　‧平聲字：烏、啼、霜、天

　‧關鍵字／韻腳字：啼、天（各加一拍）

2. 江楓漁火對愁眠

　‧平聲字：江、楓、漁、愁、眠

　‧關鍵字／韻腳字：楓、眠（各加一拍）

3. 姑蘇城外寒山寺

・平聲字：姑、蘇、城、寒、山

・關鍵字／韻腳字：蘇、山（各加一拍）

4. 夜半鐘聲到客船

・關鍵字／韻腳字：聲、船（各加一拍）

■ 漳音與其他

漁gi5（漳）、火hoN2（亦可）、船Soan5（本音）
／Sian5（詩韻）

■ 詩韻

本詩仄起仄收，下平一先，首句用韻，韻腳：
天、眠、船。

寒　　食
Han5　Sit8

韓　　翃
Han5　Heng5

春	城	無	處	不	飛	花	，
Chhun1	seng5	bu5	chhu3	put4	hui1	hoa1	

寒	食	東	風	御	柳	斜	。
Han5	sit8	tong1	hong1	gu7	liu2	sia5	

日	暮	漢	宮	傳	蠟	燭	，
Jit8	bou7	Han3	kiong1	thoan5	lap8	chiok4	

輕	煙	散	入	五	侯	家	。
Kheng1	ian1	san3	jip8	Ngou2	hiu5	ka1	

■ 平仄與吟唱重點（2442／韻腳字）

1. 春城無處不飛花
 ・平聲字：春、城、無、飛、花
 ・關鍵字／韻腳字：城、花（各加一拍）

2. 寒食東風御柳斜
 ・平聲字：寒、東、風、斜
 ・關鍵字／韻腳字：風、斜（各加一拍）

3. 日暮漢宮傳蠟燭

- ・平聲字：宮、傳
- ・關鍵字：宮、傳（各加一拍）
4. 輕煙散入五侯家
- ・平聲字：輕、煙、侯、家
- ・關鍵字／韻腳字：煙、家（各加一拍）

■ 漳音與其他

翃hong5（俗音）、食Sek8（正音）／sit8（俗音）、處chhi3（漳）、御gi7（漳）、日lit8（亦可）、侯Hou5（本音）／hiou5（泉）

■ 詩韻

本詩平起平收，上平六麻，首句用韻，韻腳：花、斜、家。

夜　上　受　降　城　聞　笛
Ia7　Siong2　Siu2　Hang5　Seng5　Bun5　Tek8

李　　益
Li2　　Ek4

回　樂　峰　前　沙　似　雪　，
Hoe5　Lok8　Hong1　chian5　sa1　su7　soat4

受　降　城　外　月　如　霜　。
Siu7　Hang5　Seng5　goe7　goat8　ju5　song1

不　知　何　處　吹　蘆　管　，
Put4　ti1　ho5　chhu3　chhui1　lou5　koan2

一　夜　征　人　盡　望　鄉　。
It4　ia7　cheng1　jin5　chin7　bong7　hiong1

■ 平仄與吟唱重點（4224／韻腳字）

1. 回樂峰前沙似雪

　・平聲字：回、峰、前、沙

　・關鍵字：前、沙（各加一拍）

2. 受降城外月如霜

　・平聲字：降、城、如、霜

　・關鍵字／韻腳字：降、霜（各加一拍）

3. 不知何處吹蘆管

・平聲字：知、何、吹、蘆
・關鍵字：知、蘆（各加一拍）
4. 一夜征人盡望鄉
・平聲字：征、人、鄉
・關鍵字／韻腳字：人、鄉（各加一拍）

■ 漳音與其他

上siang2（漳）、降Hong5（詩韻）、回Hai5（詩韻）、如ji5（漳）、處chhi3（漳）、蘆Lu5（詩韻）、鄉hiang1（漳）

■ 詩韻

本詩仄起仄收，下平七陽，首句不用韻，韻腳：霜、鄉。

烏　衣　巷
Ou1　　I1　　Hang7

劉　禹　錫
Liu5　　U2　　Sek4

朱	雀	橋	邊	野	草	花	，
Chu1	Chhiok4	Kiau5	pian1	ia2	chho2	hoa1	

烏	衣	巷	口	夕	陽	斜	。
Ou1	I1	Hang7	khio2	sek8	iong5	sia5	

舊	時	王	謝	堂	前	燕	，
Kiu7	si5	Ong5	Sia7	tong5	chian5	ian3	

飛	入	尋	常	百	姓	家	。
Hui1	jip8	sim5	siong5	pek4	seng3	ka1	

■ 平仄與吟唱重點（4224／韻腳字）

1. 朱雀橋邊野草花
 ・平聲字：朱、橋、邊、花
 ・關鍵字／韻腳字：邊、花（各加一拍）
2. 烏衣巷口夕陽斜
 ・平聲字：烏、衣、陽、斜
 ・關鍵字／韻腳字：衣、斜（各加一拍）
3. 舊時王謝堂前燕

- ・平聲字：時、王、堂、前
- ・關鍵字：時、堂（各加一拍）
4. 飛入尋常百姓家
- ・平聲字：飛、尋、常、家
- ・關鍵字／韻腳字：常、家（各加一拍）

■ 漳音與其他

烏Ou1（本音）／U1（詩韻）、雀chhiak4
（漳）、口Khou2（本音）／Khiu2（詩韻）／
khiou2（泉）、陽iang5（漳）、常siang5（漳）

■ 詩韻

本詩仄起仄收，上平六麻，首句用韻，韻腳：
花、斜、家。

近 試 上 張 水 部
Kun7　Si3　Siong2　Tiong1　Sui2　Pou7

朱 慶 餘
Chu1　Kheng3　U5

洞	房	昨	夜	停	紅	燭	，
Tong7	hong5	chok8	ia7	theng5	hong5	chiok4	

待	曉	堂	前	拜	舅	姑	。
Tai7	hiau2	tong5	chian5	pai3	kiu7	ku1	

妝	罷	低	聲	問	夫	婿	，
Chong1	pa3	te1	seng1	bun7	hu1	se3	

畫	眉	深	淺	入	時	無	。
Hoa7	bi5	sim1	chhian2	jip8	si5	bu5	

■ 平仄與吟唱重點（2442／韻腳字）

1. 洞房昨夜停紅燭
 - 平聲字：房、停、紅
 - 關鍵字：房、紅（各加一拍）
2. 待曉堂前拜舅姑
 - 平聲字：堂、前、姑
 - 關鍵字／韻腳字：前、姑（各加一拍）
3. 妝罷低聲問夫婿

・平聲字：妝、低、聲、夫

・關鍵字：聲、夫（各加一拍）

4. 畫眉深淺入時無

・平聲字：眉、深、時、無

・關鍵字／韻腳字：眉、無（各加一拍）

■ 漳音與其他

近kin7（漳）、試chhi3（白話）、上siang2（漳）、姑Kou1（本音）、深chhim1（俗音）、入Jip8／lip8（皆可）

■ 詩韻

本詩平起平收，上平七虞，首句不用韻，韻腳：姑、無。

赤　壁
Chhek4　Pek4

杜　牧
Tou7　Bok8

折　戟　沉　沙　鐵　未　銷　，
Chiat4　kek4　tim5　sa1　thiat4　bi7　siau1

自　將　磨　洗　認　前　朝　。
Chu7　chiong1　bou5　se2　jim7　chian5　tiau5

東　風　不　與　周　郎　便　，
Tong1　hong1　put4　u2　Chiu1　Long5　pian7

銅　雀　春　深　鎖　二　喬　。
Tong5　Chhiok4　chhun1　sim1　so2　ji7　Kiau5

■ 平仄與吟唱重點（4224／韻腳字）

1. 折戟沉沙鐵未銷
 ・平聲字：沉、沙、銷
 ・關鍵字／韻腳字：沙、銷（各加一拍）
2. 自將磨洗認前朝
 ・平聲字：將、磨、前、朝
 ・關鍵字：將、朝（各加一拍）
3. 東風不與周郎便

- ・平聲字：東、風、周、郎
- ・關鍵字：風、郎（各加一拍）
4. 銅雀春深鎖二喬
- ・平聲字：銅、春、深、喬
- ・關鍵字：深、喬

■ 漳音與其他

壁phek4（也可）、將chiang1（漳）、洗sian2（亦可）、認Jin7（詩韻——去聲十三震）／jim7（俗音）、與U2／i2（均可）、雀chhiak4（漳）、二li7（亦可）

■ 詩韻

本詩仄起仄收，下平二蕭，首句用韻，韻腳：銷、朝、喬。

泊 秦 淮
Pok8　Chin5　Hoai5

杜 牧
Tou7　Bok8

煙	籠	寒	水	月	籠	沙	，
Ian1	long5	han5	sui2	goat8	long5	sa1	

夜	泊	秦	淮	近	酒	家	。
Ia7	pok8	Chin5	Hoai5	kun7	chiu2	ka1	

商	女	不	知	亡	國	恨	，
Siong1	lu2	put4	ti1	bong5	kok4	hun7	

隔	江	猶	唱	後	庭	花	。
Kek4	kang1	iu5	chhiong3	Hou7	Teng5	Hoa1	

■ 平仄與吟唱重點（2442／韻腳字）

1. 煙籠寒水月籠沙
 ・平聲字：煙、籠、寒、沙
 ・關鍵字／韻腳字：籠、沙（各加一拍）
2. 夜泊秦淮近酒家
 ・平聲字：秦、淮、家
 ・關鍵字／韻腳字：淮、家（各加一拍）
3. 商女不知亡國恨

- ·平聲字：知、亡
- ·關鍵字：知、亡（各加一拍）
4. 隔江猶唱後庭花
- ·平聲字：江、猶、庭、花
- ·關鍵字／韻腳字：江、花（各加一拍）

■ 漳音與其他

近kin7（漳）、商siang1（漳）、女li2（漳）、恨hin7（漳）、江Kong1（詩韻）、唱chhiang3（漳）、後hiou7（泉）

■ 詩韻

本詩平起平收，上平六麻，首句用韻，韻腳：沙、家、花。

寄 揚 州 韓 綽 判 官
Ki3　Iong5　Chiu1　Han5　Chhiok4　Phoan3　Koan1

杜　牧
Tou7　Bok8

青　山　隱　隱　水　迢　迢　，
Chheng1　san1　un2　un2　sui2　tiau5　tiau5

秋　盡　江　南　草　未　凋　。
Chhiu1　chin7　kang1　lam5　chho2　bi7　tiau1

二　十　四　橋　明　月　夜　，
Ji7　sip8　su3　kiau5　beng5　goat8　ia7

玉　人　何　處　教　吹　簫　。
Giok8　jin5　ho5　chhu3　kau3　chhui1　siau1

■ 平仄與吟唱重點（2442／韻腳字）

1. 青山隱隱水迢迢
 ・平聲字：青、山、迢
 ・關鍵字／韻腳字：山、迢（各加一拍）
2. 秋盡江南草未凋
 ・平聲字：秋、江、南、凋
 ・關鍵字／韻腳字：南、凋（各加一拍）
3. 二十四橋明月夜

・平聲字：橋、明
・關鍵字／韻腳字：橋、明（各加一拍）

4. 玉人何處教吹簫

・平聲字：人、何、吹、簫
・關鍵字／韻腳字：人、簫（各加一拍）

■ 漳音與其他

揚iang5（漳）、隱in2（漳）、處chhi3（漳）

■ 詩韻

本詩平起平收，下平二簫，首句用韻，韻腳：
迢、凋、簫。

遣　懷
Khian3　Hoai5

杜　牧
Tou7　Bok8

落	魄	江	湖	載	酒	行	，
Lok8	pok8	kang1	hou5	chai3	chiu2	heng5	

楚	腰	纖	細	掌	中	輕	。
Chhou2	iau1	siam1	se3	chiong2	tiong1	kheng1	

十	年	一	覺	揚	州	夢	，
Sip8	lian5	it4	kak4	Iong5	Chiu1	bong7	

贏	得	青	樓	薄	倖	名	。
Eng5	tek4	chheng1	liu5	pok8	heng7	beng5	

■ 平仄與吟唱重點（4224／韻腳字）

1. 落魄江湖載酒行
 ・平聲字：江、湖、行
 ・關鍵字／韻腳字：湖、行（各加一拍）
2. 楚腰纖細掌中輕
 ・平聲字：腰、纖、中、輕
 ・關鍵字／韻腳字：腰、輕（各加一拍）
3. 十年一覺揚州夢

- 平聲字：年、揚、州
- 關鍵字：年、州（各加一拍）
4. 贏得青樓薄倖名
- 平聲字：贏、青、樓、名
- 關鍵字／韻腳字：樓、名（各加一拍）

■ 漳音與其他

掌chiang2（漳）、揚iang5（漳）、樓Lou5（本音）
／liou5（泉）／Liu5（詩韻）

■ 詩韻

本詩仄起仄收，下平八庚，首句用韻，韻腳：
行、輕、名。

註：

落魄古作落泊（泊音pok8（廣）傍谷切，漂泊流寓
也），載酒而行，志行衰惡。今謂失業無聊，衣食無
著為落魄（音托Thok4）。

秋　　夕
Chhiu1　Sek8

杜　　牧
Tou7　Bok8

銀	燭	秋	光	冷	畫	屏	，
Gu5	chiok4	chhiu1	kong1	leng2	hoa7	peng5	

輕	羅	小	扇	撲	流	螢	。
Kheng1	lo5	siau2	sian3	phok4	liu5	eng5	

天	階	夜	色	涼	如	水	，
Thian1	kai1	ia7	sek4	liong5	ju5	sui2	

坐	看	牽	牛	織	女	星	。
Cho7	khan3	khian1	giu5	Chit4	Lu2	Seng1	

■ 平仄與吟唱重點（4224／韻腳字）

1.銀燭秋光冷畫屏

‧平聲字：銀、秋、光、屏

‧關鍵字／韻腳字：光、屏（各加一拍）

2.輕羅小扇撲流螢

‧平聲字：輕、羅、流、螢

‧關鍵字／韻腳字：羅、螢（各加一拍）

3.天階夜色涼如水

- 平聲字：天、階、涼、如
- 關鍵字：階、如（各加一拍）

4.坐看牽牛織女星

- 平聲字：牽、牛、星
- 關鍵字／韻腳字：牛、星（各加一拍）

■ 漳音與其他

畫oa7（亦可）、街Kai1（另版）、銀gin5（漳）、涼liang5（漳）、如ji5（漳）、坐Cho7、臥Gou7／Ngou7（另版）、看Khan3（去聲十五翰韻）、女li2（漳）

■ 詩韻

本詩仄起仄收，下平九青，首句用韻，韻腳：屏、螢、星。

贈　別
Cheng7　Piat8

杜　牧
Tou7　Bok8

娉	娉	嫋	嫋	十	三	餘	，
Pheng5	pheng5	niau2	niau2	sip8	sam1	u5	

荳	蔻	梢	頭	二	月	初	。
Tou7	khou3	sau1	thiu1	ji7	goat8	chhu1	

春	風	十	里	揚	州	路	，
Chhun1	hong1	sip8	li2	Iong5	Chiu1	lou7	

卷	上	珠	簾	總	不	如	。
Koan2	siong2	chu1	liam5	chong2	put4	ju5	

■ 平仄與吟唱重點（2442／韻腳字）

1. 娉娉嫋嫋十三餘
 ・平聲字：娉、三、餘
 ・關鍵字／韻腳字：娉、餘（各加一拍）
2. 荳蔻梢頭二月初
 ・平聲字：梢、頭、初
 ・關鍵字／韻腳字：頭、初（各加一拍）
3. 春風十里揚州路

72

- 平聲字：春、風、揚、州
- 關鍵字：風、州（各加一拍）

4. 卷上珠簾總不如

- 平聲字：珠、簾、如
- 關鍵字／韻腳字：簾、如（各加一拍）

■ 漳音與其他

婷Teng5（另版）、餘i5（漳）、蔻khiou3（泉）、頭thiou5（泉）／Thiu5（漳泉詩韻）／Thou5（正音）、二li7（亦可）、初chhi1（漳）／chhou1（本音）／chhe1（俗音）、揚iang5（漳）、上siang2（漳）、如ji5（漳）

■ 詩韻

本詩平起平收，上平六魚，首句用韻，韻腳：餘、初、如。

贈　別
Cheng7　Piat8

杜　牧
Tou7　Bok8

多	情	卻	似	總	無	情	，
To1	cheng5	khiok4	su7	chong2	bu5	cheng5	

惟	覺	尊	前	笑	不	成	。
Ui5	kak4	chun1	chian5	siau3	put4	seng5	

蠟	燭	有	心	還	惜	別	，
Lap8	chiok4	iu2	sim1	hoan5	sek4	piat8	

替	人	垂	淚	到	天	明	。
The3	jin5	sui5	lui7	to7	thian1	beng5	

■ 平仄與吟唱重點（2442／韻腳字）

1.多情卻似總無情
・平聲字：多、情、無、情
・關鍵字／韻腳字：情、情（各加一拍）

2.惟覺尊前笑不成
・平聲字：尊、前、成
・關鍵字／韻腳字：前、成（各加一拍）

3.蠟燭有心還惜別

・平聲字：心、還
・關鍵字：心、還（各加一拍）
4.替人垂淚到天明
・平聲字：人、垂、天、明
・關鍵字／韻腳字：人、明（各加一拍）

■ 漳音與其他

贈Cheng7（陽去第七聲常唸成陰去第三聲）、似
si7（漳）、笑chhiau3（俗音）、淚le7（俗音）

■ 詩韻

本詩平起平收，下平八庚，首句用韻，韻腳：
情、成、明。

金 谷 園
Kim1　Kok4　Oan5

杜　牧
Tou7　Bok8

繁	華	事	散	逐	香	塵	，
Hoan5	hoa5	su7	san3	tiok8	hiong1	tin5	

流	水	無	情	草	自	春	。
Liu5	sui2	bu5	cheng5	chho2	chu7	chhin1	

日	暮	東	風	怨	啼	鳥	，
Jit8	bou7	tong1	hong1	oan3	the5	niau2	

落	花	猶	似	墜	樓	人	。
Lok8	hoa1	iu5	su7	tui7	liu5	jin5	

■ 平仄與吟唱重點（2442／韻腳字）

1. 繁華事散逐香塵
 ・平聲字：繁、華、香、塵
 ・關鍵字／韻腳字：華、塵（各加一拍）

2. 流水無情草自春
 ・平聲字：流、無、情、春
 ・關鍵字／韻腳字：情、春（各加一拍）

3. 日暮東風怨啼鳥

・平聲字：東、風、啼
・關鍵字：風、啼（各加一拍）
4. 落花猶似墜樓人
・平聲字：花、猶、樓、人
・關鍵字／韻腳字：花、人（各加一拍）

■ 漳音與其他

事Si7（詩韻）、香hiang1（漳）、春Chhun1（本音）／Chhin1（詩韻）、日lit8（亦可）、似Si7（詩韻）、樓Lou5（本音）／Liu5（漳泉詩韻）／liou5（泉）

■ 詩韻

本詩平起平收，上平十一真，首句用韻，韻腳：塵、春、人。

夜 雨 寄 北
Ia7　　U2　　Ki3　　Pok4

李 商 隱
Li2　　Siong1　　Un2

君	問	歸	期	未	有	期	，
Kun1	bun7	kui1	ki5	bi7	iu2	ki5	

巴	山	夜	雨	漲	秋	池	。
Pa1	San1	ia7	u2	tiong3	chhiu1	ti5	

何	當	共	剪	西	窗	燭	，
Ho5	tong1	kiong7	chian2	se1	chhong1	chiok4	

卻	話	巴	山	夜	雨	時	。
Khiok4	hoa7	Pa1	San1	ia7	u2	si5	

■ 平仄與吟唱重點（4224／韻腳字）

1. 君問歸期未有期
 ・平聲字：君、歸、期
 ・關鍵字／韻腳字：期、期（各加一拍）
2. 巴山夜雨漲秋池
 ・平聲字：巴、山、秋、池
 ・關鍵字／韻腳字：山、池（各加一拍）
3. 何當共剪西窗燭

- 平聲字：何、當、西、窗
- 關鍵字：當、窗（各加一拍）
4. 卻話巴山夜雨時
 - 平聲字：巴、山、時
 - 關鍵字：山、時（各加一拍）

■ 漳音與其他

雨i2（漳）、北Pek4（詩韻）、商siang7（漳）、漲
tiang3（漳）、共kiang7（漳）、話oa7（亦可）

■ 詩韻

本詩仄起仄收，上平四支，首句用韻，韻腳：
期、池、時。

嫦　娥
Siong5　Gou5

李　商　隱
Li2　Siong1　Un2

雲	母	屏	風	燭	影	深	，
Un5	bou2	peng5	hong1	chiok4	eng2	sim1	

長	河	漸	落	曉	星	沉	。
Tiong5	ho5	chiam7	lok8	hiau2	seng1	tim5	

嫦	娥	應	悔	偷	靈	藥	，
Siong5	Gou5	eng1	hoe2	thou1	leng5	iok8	

碧	海	青	天	夜	夜	心	。
Phek4	hai2	chheng1	thian1	ia7	ia7	sim1	

▪ 平仄與吟唱重點（4224／韻腳字）

1. 雲母屏風燭影深
　‧平聲字：雲、屏、風、深
　‧關鍵字／韻腳字：風、深（各加一拍）
2. 長河漸落曉星沉
　‧平聲字：長、河、星、沉
　‧關鍵字／韻腳字：河、沉（各加一拍）
3. 嫦娥應悔偷靈藥

- 平聲字：嫦、娥、應、偷、靈
- 關鍵字：娥、靈（各加一拍）

4. 碧海青天夜夜心

- 平聲字：青、天、心
- 關鍵字／韻腳字：天、心（各加一拍）

■ 漳音與其他

嫦siang5（漳）、娥Ngou5（亦可）、雲in5（漳）
／hun5（俗音）、母biou2（泉）、深chhim1（俗
音）、長tiang5（漳）、偷thiou1（泉）

■ 詩韻

本詩仄起仄收，下平十二侵，首句用韻，韻腳：
深、沉、心。

賈　生
Ka2　Seng1

李　商　隱
Li2　Siong1　Un2

宣	室	求	賢	訪	逐	臣	，
Soan1	sek4	kiu5	hian5	hong2	tiok8	sin5	

賈	生	才	調	更	無	倫	。
Ka2	Seng1	chai5	tiau7	keng3	bu5	lin5	

可	憐	夜	半	虛	前	席	，
Kho2	lian5	ia7	poan3	hu1	chian5	sek8	

不	問	蒼	生	問	鬼	神	。
Put4	bun7	chhong1	seng1	bun7	kui2	sin5	

■ 平仄與吟唱重點（4224／韻腳字）

1. 宣室求賢訪逐臣
 ‧平聲字：宣、賢、臣
 ‧關鍵字／韻腳字：賢、臣（各加一拍）

2. 賈生才調更無倫
 ‧平聲字：生、才、無、倫
 ‧關鍵字／韻腳字：生、倫（各加一拍）

3. 可憐夜半虛前席

- 平聲字：憐、虛、前
- 關鍵字：憐、前（各加一拍）

4. 不問蒼生問鬼神

- 平聲字：蒼、生、神
- 關鍵字／韻腳字：生、神（各加一拍）

■ 漳音與其他

商siang1（漳）、隱in2（漳）、逐tiak8（漳）、倫Lun5（本音）／Lin5（詩韻）、憐Lian5／Lin5（皆正音）、虛hi1（漳）

■ 詩韻

本詩仄起仄收，上平十一真，首句用韻，韻腳：臣、倫、神。

金 陵 圖
Kim1　Leng5　Tou5

韋　莊
Ui5　Chong1

江	雨	霏	霏	江	草	齊	，
Kang1	u2	hui1	hui1	kang1	chho2	che5	

六	朝	如	夢	鳥	空	啼	。
Liok8	tiau5	ju5	bong7	niau2	khong1	the5	

無	情	最	是	臺	城	柳	，
Bu5	cheng5	choe3	si7	tai5	seng5	liu2	

依	舊	煙	籠	十	里	堤	。
Il	kiu7	ian1	long5	sip8	li2	the5	

■ 平仄與吟唱重點（4224／韻腳字）

1. 江雨霏霏江草齊
 - 平聲字：江、霏、齊
 - 關鍵字／韻腳字：霏、齊（各加一拍）
2. 六朝如夢鳥空啼
 - 平聲字：朝、如、空、啼
 - 關鍵字／韻腳字：朝、啼（各加一拍）
3. 無情最是臺城柳

84

- ・平聲字：無、情、臺、城
- ・關鍵字：情、城（各加一拍）
4. 依舊煙籠十里堤
- ・平聲字：依、煙、籠、堤
- ・關鍵字／韻腳字：籠、堤（各加一拍）

■ 漳音與其他

雨i2（漳）、江Kong1（詩韻）、如ji5（漳）、啼Te5／The5（皆可）、堤Te5／The5（皆可）

■ 詩韻

本詩仄起仄收，上平八齊，首句用韻，韻腳：齊、啼、堤。

隴 西 行
Long2　Se1　Heng5

陳　陶
Tin5　To5

誓	掃	匈	奴	不	顧	身	，
Se3	so3	hiong1	lou5	put4	kou3	sin1	

五	千	貂	錦	喪	胡	塵	。
Gou2	chhian1	tiau1	kim2	song3	hou5	tin5	

可	憐	無	定	河	邊	骨	，
Kho2	lian5	Bu5	Teng7	Ho5	pian1	kut4	

猶	是	深	閨	夢	裡	人	。
Iu5	si7	sim1	ke1	bong7	li2	jin5	

- 平仄與吟唱重點（4224／韻腳字）

1. 誓掃匈奴不顧身
 ・平聲字：匈、奴、身
 ・關鍵字／韻腳字：奴、身（各加一拍）
2. 五千貂錦喪胡塵
 ・平聲字：千、貂、胡、塵
 ・關鍵字／韻腳字：千、塵（各加一拍）
3. 可憐無定河邊骨

・平聲字：憐、無、河、邊

・關鍵字：憐、邊（各加一拍）

4. 猶是深閨夢裡人

・平聲字：猶、深、閨、人

・關鍵字／韻腳字：閨、人（各加一拍）

■ 漳音與其他

五Ngou2（亦可）、錦Kim2（唐一居飲切上聲二十六寑韻）／gim2（俗音）、憐Lian5／Lin5（皆可）、閨kui1（俗音）、人lin5（亦可）

■ 詩韻

本詩仄起仄收，上平十一真，首句用韻，韻腳：身、塵、人。

渭 城 曲
Ui7　Seng5　Khiok4

王　維
Ong5　Ui5

渭	城	朝	雨	浥	輕	塵	，
Ui7	Seng5	tiau1	u2	ip4	kheng1	tin5	

客	舍	青	青	柳	色	新	。
Khek4	sia3	chheng1	chheng1	liu2	sek4	sin1	

勸	君	更	進	一	杯	酒	，
Khoan3	kun1	keng3	chin3	it4	poe1	chiu2	

西	出	陽	關	無	故	人	。
Se1	chhut4	Iong5	Koan1	bu5	kou3	jin5	

■ 平仄與吟唱重點（2424／韻腳字）

1. 渭城朝雨浥輕塵
・平聲字：城、朝、輕、塵
・關鍵字／韻腳字：城、塵（各加一拍）

2. 客舍青青柳色新
・平聲字：青、新
・關鍵字／韻腳字：青、新（各加一拍）

3. 勸君更進一杯酒

- 平聲字：君、杯
- 關鍵字：君、杯（各加一拍）

4. 西出陽關無故人

- 平聲字：西、陽、關、無、人
- 關鍵字／韻腳字：關、人（各加一拍）

■ 漳音與其他

維Ui5（本音）／I5（詩韻）、雨i2（漳）、杯Pai1（詩韻——非韻腳唸Pai1／Poe1皆可）、陽iang（漳）

■ 詩韻

本詩平起仄收，上平十一真，首句用韻，韻腳：塵、新、人。

出　塞
Chhut4　Sai3

王　昌　齡
Ong5 Chhiong1 Leng5

秦	時	明	月	漢	時	關	，
Chin5	si5	beng5	goat8	Han3	si5	koan1	

萬	里	長	征	人	未	還	。
Ban7	li2	tiong5	cheng1	jin5	bi7	hoan5	

但	使	龍	城	飛	將	在	，
Tan7	Su2	Liong5	Seng5	hui1	chiong3	chai7	

不	教	胡	馬	度	陰	山	。
Put4	Kau1	hou5	ma2	tou7	Im1	San1	

■ 平仄與吟唱重點

1. 秦時明月漢時關
 ・平聲字：秦、時、明、關
 ・關鍵字／韻腳字：時、關（各加一拍）
2. 萬里長征人未還
 ・平聲字：長、征、人、還
 ・關鍵字／韻腳字：征、還（各加一拍）
3. 但使龍城飛將在

- ·平聲字：龍、城、飛
- ·關鍵字：城、飛（各加一拍）
4. 不教胡馬度陰山
 - ·平聲字：教、胡、陰、山
 - ·關鍵字／韻腳字：教、山（各加一拍）

■ 漳音與其他

昌chhiang1（漳）、長tiang5（漳）、將chiang3
（漳）、胡ou5／Hou5（皆可）、教Kau1／（廣──
─古肴切，下平三肴韻）

■ 詩韻

本詩平起平收，上平十五刪，首句用韻，韻腳：
關、還、山。

出　塞
Chhut4　Sai3

王　之　渙
Ong5　Chi1　Hoan3

黃	河	遠	上	白	雲	間	，
Hong5	Ho5	oan2	siong2	pek8	un5	kan1	

一	片	孤	城	萬	仞	山	。
It4	phian3	kou1	seng5	ban7	jim7	san1	

羌	笛	何	須	怨	楊	柳	，
Khiong1	tek8	ho5	su1	oan3	iong5	liu2	

春	風	不	度	玉	門	關	。
Chhun1	hong1	put4	tou7	Giok8	Bun5	Koan1	

■ 平仄與吟唱重點（2442／韻腳字）

1. 黃河遠上白雲間

　・平聲字：黃、河、雲、間

　・關鍵字／韻腳字：河、間（各加一拍）

2. 一片孤城萬仞山

　・平聲字：孤、城、山

　・關鍵字／韻腳字：城、山（各加一拍）

3. 羌笛何須怨楊柳

・平聲字：羌、何、須、楊

・關鍵字：須、楊（各加一拍）

4. 春風不度玉門關

・平聲字：春、風、門、關

・關鍵字／韻腳字：風、關（各加一拍）

■ 漳音與其他

涼liang5（漳）、詞si5（漳）、上siang2（漳）、雲hun5（俗音）／in5（漳）、伨Jin7（震去／正音）／Jim7（俗音）、須si1（漳）、楊iang5（漳）

■ 詩韻

本詩平起平收，上平十五刪，首句用韻，韻腳：間、山、關。

清 平 調（其 一）
Chheng1 Peng5 Tiau7　Ki5　It4

李　　白
Li2　　Pek8

雲	想	衣	裳	花	想	容	，
Un5	siong2	i1	siong5	hoa1	siong2	iong5	

春	風	拂	檻	露	華	濃	。
Chhun1	hong1	hut4	lam7	lou7	hoa5	long5	

若	非	群	玉	山	頭	見	，
Jiok8	hui1	kun5	giok8	san1	thiu5	kian3	

會	向	瑤	臺	月	下	逢	。
Hoe7	hiong3	Iau5	Tai5	goat8	ha7	hong5	

■ 平仄與吟唱重點（4224／韻腳字）

1. 雲想衣裳花想容
 ・平聲字：雲、衣、裳、花、容
 ・關鍵字／韻腳字：裳、容（各加一拍）

2. 春風拂檻露華濃
 ・平聲字：春、風、華、濃
 ・關鍵字／韻腳字：風、濃（各加一拍）

3. 若非群玉山頭見

・平聲字：非、群、山、頭
・關鍵字：非、頭（各加一拍）
4. 會向瑤臺月下逢
・平聲字：瑤、臺、逢
・關鍵字／韻腳字：臺、逢（各加一拍）

■ 漳音與其他

雲in5（漳）／hun5（俗音）、想siang2（漳）、檻Ham7（正音）／lam7（強勢吟音）、裳siang5（漳）、若jiak8（漳）、頭Thou5（正音）／thiou5（泉）、向hiang3（漳）

■ 詩韻

本詩仄起仄收，上平二冬，首句用韻，韻腳：容、濃、逢。

清 平 調 （其 二）
Chheng1 Peng5 Tiau7　Ki5　Ji7

李 白
Li2　Pek8

一	枝	濃	豔	露	凝	香	，
It4	chi1	long5	iam7	lou7	geng5	hiong1	

雲	雨	巫	山	枉	斷	腸	。
Un5	u2	Bu5	San1	ong2	toan7	tiong5	

借	問	漢	宮	誰	得	似	，
Chio3	bun7	Han3	Kiong1	sui5	tak4	su7	

可	憐	飛	燕	倚	新	粧	。
Kho2	lian5	hui1	ian3	i2	sin1	chong1	

■ 平仄與吟唱重點（2442／韻腳字）

1. 一枝濃豔露凝香
　．平聲字：枝、濃、凝、香
　．關鍵字／韻腳字：枝、香（各加一拍）
2. 雲雨巫山枉斷腸
　．平聲字：雲、巫、山、腸
　．關鍵字／韻腳字：山、腸（各加一拍）
3. 借問漢宮誰得似

- 平聲字：宮、誰
- 關鍵字：宮、誰（各加一拍）

4. 可憐飛燕倚新粧

- 平聲字：憐、飛、新、粧
- 關鍵字／韻腳字：憐、粧（各加一拍）

■ 漳音與其他

枝Chi（唐——章移切）／ki1（俗音）、雲Un5
（泉）／In5（漳）／hun5（俗音）、腸tiang5
（漳）、似si7（漳）、憐Lian5／Lin5（皆可）

■ 詩韻

本詩平起平收，下平七陽，首句用韻，韻腳：
香、腸、粧。

清 平 調（其 三）
Chheng1 Peng5 Tiau7　Ki5 Sam1

李　白
Li2　Pek8

名	花	傾	國	兩	相	歡	，
Beng5	hoa1	kheng1	kok4	liong2	siong1	hoan1	

常	得	君	王	帶	笑	看	。
Siong5	tek4	kun1	ong5	tai3	siau3	khan1	

解	識	春	風	無	限	恨	。
Kai2	sek4	chhun1	hong1	bu5	han7	hun7	

沈	香	亭	北	倚	欄	干	。
Tim5	Hiong1	Teng5	pok4	i2	lan5	kan1	

■ 平仄與吟唱重點（2442／韻腳字）

1. 名花傾國兩相歡
 ・平聲字：名、花、傾、相、歡
 ・關鍵字／韻腳字：花、歡（各加一拍）
2. 常得君王帶笑看
 ・平聲字：常、君、王、看
 ・關鍵字／韻腳字：王、看（各加一拍）
3. 解識春風無限恨

‧平聲字：春、風、無
‧關鍵字：風、無（各加一拍）

4. 沈香亭北倚欄干

‧平聲字：沈、香、亭、欄、干
‧關鍵字／韻腳字：香、干（各加一拍）

■ 漳音與其他

兩liang2（漳）、相siang1（漳）常siang5（漳）、
長tiang5（漳）、恨hin7（漳）、香hiang1（漳）、
看Khan1（唐－苦寒切，上平十四寒韻）

■ 詩韻

本詩平起平收，上平十四寒，首句用韻，韻腳：
歡、看、干。

金　縷　衣
Kim1　Lu2　I1

杜　秋　娘
Tou7　Chhiu1 Liong5

勸	君	莫	惜	金	縷	衣	，
Khoan3	kun1	bok8	sek4	kim1	lu2	i1	

勸	君	惜	取	少	年	時	。
Khoan3	kun1	sek4	chhu2	siau3	lian5	si5	

花	開	堪	折	直	須	折	，
Hoa1	khai1	kham1	chiat4	tek8	su1	chiat4	

莫	待	無	花	空	折	枝	。
Bok8	tai7	bu5	hoa1	khong1	chiat4	chi1	

■ 平仄與吟唱重點（2224／韻腳字）

1. 勸君莫惜金縷衣
 ・平聲字：君、金、衣
 ・關鍵字／韻腳字：君、衣（各加一拍）

2. 勸君惜取少年時
 ・平聲字：君、年、時
 ・關鍵字／韻腳字：君、時（各加一拍）

3. 花開堪折直須折

- ・平聲字：花、開、堪、須
- ・關鍵字：開、須（各加一拍）
4. 莫待無花空折枝
- ・平聲字：無、花、空、枝
- ・關鍵字：花、枝（各加一拍）

■ 漳音與其他

縷li2（漳）、娘liang5（漳）、直Tek8（正音）／
tit8（俗音）、須si1（漳）、待tai7（強勢俗音）／
thai7（泉）／Tai2（唐—徒在切／辭—惰乃切上
聲十賄韻）、枝Chi1（詩韻）／ki1（俗音）

■ 詩韻

本詩平起平收，上平四支，首句用韻，韻腳：
衣、時、枝。

五絶

鹿　柴
Lok8　Chai7

王　維
Ong5　Ui5

空	山	不	見	人	，
Khong1	san1	put4	kian3	jin5	

但	聞	人	語	響	。
Tan7	bun5	jin5	gu2	hiong2	

返	景	入	深	林	，
Hoan2	eng2	jip8	sim1	lim5	

復	照	青	苔	上	。
Hiu3	chiau3	chheng1	thai1	siong2	

■ 平仄與吟唱重點（2244／仄聲韻腳不拉長）

1.空山不見人

・平聲字：空、山、人

・關鍵字：山、人（各加一拍）

2.但聞人語響

・平聲字：聞、人

・關鍵字：聞、人（各加一拍）

・韻腳字：響（仄聲不可拉長）

3.返景入深林

· 平聲字：深、林

· 關鍵字：深、林（各加一拍）

4.復照青苔上

· 平聲字：青、苔

· 關鍵字：青、苔（各加一拍）

· 韻腳字：上（仄聲不可拉長）

■ 漳音與其他

維Ui5／I5（皆可），人lin5（亦可）、語gi2
（漳）、響（hiang2）、入lip8（亦可）、苔Tai5／
thai1（皆可）

■ 詩韻

本詩平起仄收，上聲二十二養，首句不用韻，韻
腳：響、上。

註：

　　吟唱重點「2244」指首句第2字「山」，次句第2
字「聞」、三句第4字「深」，末句第4字「苔」，這是
句中平聲重點字，各加一拍，唯仄聲韻腳處不可拉
長吟唱。

竹　里　館
Tiok4　Li2　Koan2

王　維
Ong5　Ui5

獨	坐	幽	篁	裡	，
Tok8	cho7	iu1	hong5	li2	

彈	琴	復	長	嘯	。
Tan5	khim5	hiu3	tiong5	siau3	

深	林	人	不	知	，
Sim1	lim5	jin5	put4	ti1	

明	月	來	相	照	。
Beng5	goat8	lai5	siong1	chiau3	

■ 平仄與吟唱重點（4224／仄聲韻腳不拉長）

1.獨坐幽篁裡

．平聲字：幽、篁

．關鍵字：幽、篁（各加一拍）

2.彈琴復長嘯

．平聲字：彈、琴、長

．關鍵字：琴、長（各加一拍）

．韻腳字：嘯（仄聲不可拉長）

3.深林人不知
　・平聲字：深、林、人、知
　・關鍵字：林、知（各加一拍）
4.明月來相照
　・平聲字：明、來、相
　・關鍵字：來、相（各加一拍）
　・韻腳字：照（仄聲不可拉長）

■ 漳音與其他

幽hiu1（俗音）、長tiang5（漳）、人lin5（亦
可）、相siang1（漳）

■ 詩韻：

本詩仄起仄收，去聲十八嘯，首句不用韻，韻
腳：嘯、照。

註：

　　吟唱重點「4224」指首句第4字「篁」，次句第2
字「琴」、三句第2字「林」，末句第4字「相」，這是
仄起仄收句的重點平聲字，各加一拍吟唱，但仄聲
韻腳嘯、照兩字不可拉長。

送　別
Song3　Piat8

王　維
Ong5　Ui5

山	中	相	送	罷	，
San1	tiong1	siong1	song3	pa7	

日	暮	掩	柴	扉	。
Jit8	bou7	iam2	chhai5	hui1	

春	草	明	年	綠	，
Chhun1	chho2	beng5	lian5	liok8	

王	孫	歸	不	歸	。
Ong5	sun1	kui1	put4	kui1	

■ 平聲與吟唱重點（2442／韻腳）

1.山中相送罷

・平聲字：山、中、相

・關鍵字：中、相（各加一拍）

2.日暮掩柴扉

・平聲字：柴、扉

・關鍵字／韻腳字：柴、扉（各加一拍）

3.春草明年綠

- 平聲字：春、明、年
- 關鍵字：明、年（各加一拍）

4.王孫歸不歸

- 平聲字：王、孫、歸
- 關鍵字／韻腳字：孫、歸（各加一拍）

■ 漳音與其他

相siang1（漳）、中tiang1（漳）、日lit8（亦可）、掩Iam2（唐一衣檢切，琰上）

■ 詩韻

本詩平起平收，上平五微，首句不用韻，韻腳：扉、歸。

<div align="center">

相　思
Siong1　Su1

王　維
Ong5　Ui5

</div>

紅	豆	生	南	國	，
Hong5	tou7	seng1	lam5	kek4	

春	來	發	幾	枝	。
Chhun1	lai5	hoat4	ki2	chi1	

願	君	多	采	擷	，
Goan7	kun1	to1	chhai2	khiat4	

此	物	最	相	思	。
Chhu2	but8	choe3	siong1	si1	

- 平仄與吟唱重點（4224／韻腳）

1.紅豆生南國
 ‧平聲字：紅、生、南
 ‧關鍵字：生、南（各加一拍）

2.春來發幾枝
 ‧平聲字：春、來、枝
 ‧關鍵字／韻腳字：來、枝（各加一拍）

3.願君多采擷

・平聲字：君、多（各加一拍）

4.此物最相思

・平聲字／韻腳字：相、思（各加一拍）

■ 漳音與其他

國kok4（優勢俗音）／Kek4（詩韻）、相siang1
（漳）、思si1（漳）、枝ki1（俗音）、此chhi2
（漳）

■ 詩韻

本詩仄起仄收，上平四支，首句不用韻，韻腳：
枝、思。

註：

　　OU＝OO＝Oˊ＝ㄛ（圓口ㄛ的音，如：姑、呼，
狐、胡、豆、暮、顧、估、鼓等字皆是）

<div align="center">

雜　　詩
Chap8　Si1

王　　維
Ong5　Ui5

君	自	故	鄉	來	，
Kun1	chu7	kou3	hiong1	lai5	

應	知	故	鄉	事	。
Eng1	ti1	kou3	hiong1	si7	

來	日	綺	窗	前	，
Lai5	jit8	khi2	chhong1	chian5	

寒	梅	著	花	未	。
Han5	boe5	tiok8	hoa1	bi7	

</div>

■ 平仄與吟唱重點（4242／仄聲韻腳不拉長）

1.君自故鄉來

・平聲字：君、鄉、來

・關鍵字：鄉、來（各加一拍）

2.應知故鄉事

・平聲字：應、知、鄉

・關鍵字：知、鄉（各加一拍）

・韻腳字：事（不可拉長）

3.來日綺窗前

・平聲字：來、窗、前

・關鍵字：窗、前（各加一拍）

4.寒梅著花未

・平聲字：寒、梅、花

・關鍵字：梅、花（各加一拍）

・韻腳字：未（不可拉長）

■ 漳音與其他

鄉hiang1（漳）、事Si7（詩韻）、日lit5（亦可）、梅mui5／moai5（皆可）、著tiak8（漳）

■ 詩韻

本詩仄起平收，去聲四寘與去聲五未，首句不用韻，韻腳：事、未。

宿　建　德　江
Siok4　Kian3　Tek4　Kang1

孟　浩　然
Beng7　Ho7　Jian5

移	舟	泊	煙	渚	，
I5	chiu5	pok8	ian1	chu2	

日	暮	客	愁	新	。
Jit8	bou7	khek4	chhiu5	sin1	

野	曠	天	低	樹	，
Ia2	khong3	thian1	te1	su7	

江	清	月	近	人	。
Kang1	chheng1	goat8	kun7	jin5	

■ 平仄與吟唱重點（2442／韻腳）

1.移舟泊煙渚
 ・平聲字：移、舟、煙
 ・關鍵字：舟、煙（各加一拍）
2.日暮客愁新
 ・平聲字／韻腳字：愁、新（各加一拍）
3.野曠天低樹
 ・平聲字：天、低

・關鍵字：天、低（各加一拍）

4.江清月近人

・平聲字：江、清、人

・關鍵字／韻腳字：清、人（各加一拍）

■ 漳音與其他

渚chi2（漳）、日lit8（亦可）、人lin5（亦可）、近kin7（漳）

■ 詩韻

本詩平起平收，上平十一真，首句不用韻，韻腳：新、人。

春 曉
Chhun1 Hiau2

孟 浩 然
Beng7 Ho7 Jian5

春	眠	不	覺	曉	，
Chhun1	bian5	put4	kak4	hiau2	

處	處	聞	啼	鳥	。
Chhu3	chhu3	bun5	the5	niau2	

夜	來	風	雨	聲	，
Ia7	lai5	hong1	u2	seng1	

花	落	知	多	少	。
Hoa1	lok8	ti1	to1	siau2	

■ 平仄與吟唱重點（2424／韻腳不拉長）

1. 春眠不覺曉

・平聲字：春、眠

・關鍵字：春、眠（各加一拍）

・韻腳字：曉（仄聲不可拉長）

2. 處處聞啼鳥

・平聲字：聞、啼

・關鍵字：聞、啼（各加一拍）

‧韻腳字：鳥（仄聲不可拉長）

3.夜來風雨聲

‧平聲字：來、風、聲

‧關鍵字：來、聲（各加一拍）

4.花落知多少

‧平聲字：花、知、多

‧關鍵字：花、多（各加一拍）

‧韻腳字：少（仄聲不可拉長）

■ 漳音與其他

處chhi3（漳）、雨i2（漳）

■ 詩韻

本詩平起仄收，上聲十七篠，首句用韻，韻腳：
曉、鳥、少。

<div style="text-align:center">

夜　　思
Ia7　　Su3

李　　白
Li2　　Pek8

床　　前　　明　　月　　光　　，
Chhong5 chian5 beng5 goat8 kong1

疑　　是　　地　　上　　霜　　。
Gi5　si7　te7　siong7 song1

舉　　頭　　望　　明　　月　　，
Ku2　thiu5 bong7 beng5 goat8

低　　頭　　思　　故　　鄉　　。
Te1　thiu5　su1　kou3　hiong1

</div>

■ 平仄與吟唱重點（2122／韻腳）

1.床前明月光
・平聲字：床、前、明、光
・關鍵字／韻腳字：前、光（各加一拍）

2.疑是地上霜
・平聲字：疑、霜
・關鍵字／韻腳字：疑、霜（各加一拍）

3.舉頭望明月

‧平聲字／關鍵字：頭、明（各加一拍）

4.低頭思故鄉

‧平聲字：低、頭、思、鄉

‧關鍵字／韻腳字：頭、鄉（各加一拍）

■ 漳音與其他

思si3（漳）、鄉hiang1（漳）、上siang7（漳）、頭thiou5（泉）／Thou5（正音）

■ 詩韻

本詩平起平收，下平七陽，首句用韻，韻腳：光、霜、鄉。

八　陣　圖
Pat4　Tin7　Tou5

杜　　甫
Tou7　Hu2

功	蓋	三	分	國	，
Kong1	kai3	sam1	hun1	kek4	

名	成	八	陣	圖	。
Beng5	seng5	pat4	tin7	tu5	

江	流	石	不	轉	，
Kang1	liu5	sek8	put4	choan2	

遺	恨	失	吞	吳	。
Ui5	hun7	sit4	thun1	gu5	

■ 平仄與吟唱重點（4224／韻腳）

1.功蓋三分國

・平聲字：功、三、分

・關鍵字：三、分（各加一拍）

2.名成八陣圖

・平聲字：各、成、圖

・關鍵字／韻腳字：成、圖（各加一拍）

3.江流石不轉

・平聲字／關鍵字：江、流（各加一拍）

4.遺恨失吞吳

・平聲字：遺、吞、吳

・關鍵字／韻腳字：吞、吳（各加一拍）

■ 漳音與其他

國Kek4（詩韻）／kok4（亦可）、圖tu5（詩韻）、遺Ui5、恨hin7（漳）、吳Gou5（本音）／Gu5（詩韻）

■ 詩韻

本詩仄起仄收，上平七虞，首句不用韻，韻腳：圖、吳。

登 鸛 雀 樓
Teng1　Koan3　Chhiok4　Liu5

王　之　渙
Ong5　Chi1　Hoan3

白	日	依	山	盡	，
Pek8	jit8	i1	san1	chin7	

黃	河	入	海	流	。
Hong5	Ho5	jip8	hai2	liu5	

欲	窮	千	里	目	，
Iok8	kiong5	chhian1	li2	bok8	

更	上	一	層	樓	。
Keng3	siong2	it4	cheng5	liu5	

■ 平仄與吟唱重點（4224／韻腳）

1.白日依山盡

・平聲字：依、山

・關鍵字：依、山（各加一拍）

2.黃河入海流

・平聲字：黃、河、流

・關鍵字／韻腳字：河、流（各加一拍）

3.欲窮千里目

・平聲字／關鍵字：窮、千（各加一拍）

4.更上一層樓

・平聲字：層、樓

・關鍵字／韻腳字：層、樓（各加一拍）

■ 漳音與其他

雀chhiak4（漳）、日lit8（亦可）、入lip8（亦可）、上siang2（漳）、樓Lou5／liou5（非韻腳時皆可）

■ 詩韻

本詩仄起仄收，下平十一尤，首句不用韻，韻腳：流、樓。

送　靈　徹
Song3　Leng5　Thiat4

劉　長　卿
Liu5　Tiong5　Kheng1

蒼	蒼	竹	林	寺	，
Chhong1	chhong1	Tiok4	Lim5	Si7	

杳	杳	鐘	聲	晚	。
Iau2	iau2	chiong1	seng1	boan2	

荷	笠	帶	斜	陽	，
Ho2	lip8	tai3	sia5	iong5	

青	山	獨	歸	遠	。
Chheng1	san1	tok8	kui1	oan2	

■ 平仄與吟唱重點（2442／仄聲韻腳不拉長）

1. 蒼蒼竹林寺
　・平聲字：蒼、林（各加一拍）

2. 杳杳鐘聲晚
　・平聲字：鐘、聲（各加一拍）
　・韻腳字：晚（仄聲不可拉長）

3. 荷笠帶斜陽
　・平聲字：斜、陽

・關鍵字：斜、陽（各加一拍）

4.青山獨歸遠
・平聲字：青、山、歸
・關鍵字：山、歸（各加一拍）
・韻腳字：遠（仄聲不可拉長）

■ 漳音與其他

劉lau5（姓亦可唸白話）、長tiang5（漳）、杳Iau2
（唐－烏皎切篠上）／biau2（亦可）、荷Ho2（廣
－胡可切，上聲二十哿韻）斜chhia5（白話）、
陽iang5（漳）

■ 詩韻

本詩平起平收，上聲十三阮，首句不用韻，韻
腳：晚、遠。

註：

　　河洛古音，上聲唸去聲或上，去交用字僅用去
聲者極頻如：「動Tong2、重Tiong2、奉Hong2、視
Si2、市Si2、跪Kui2、呂Lu2、父Hu2、近Kun2、善
Sian2、辨Pian2、造Cho2，坐Cho2、後Hou2、婦
Hu2、右Iu2、受Siu2、靜Cheng2、紹Siau2等」。

新　嫁　娘
Sin1　Ka3　Liong5

王　建
Ong5　Kian3

三	日	入	廚	下	，
Sam1	jit8	jip8	tu5	ha7	

洗	手	作	羹	湯	。
Se2	siu2	chok4	keng1	thong1	

未	諳	姑	食	性	，
Bi7	am1	kou1	sit8	seng3	

先	遣	小	姑	嘗	。
Sian3	khian2	siau2	kou1	siong5	

■ 平仄與吟唱重點（1424／韻腳）

1.三日入廚下

・平聲字／關鍵字：三、廚（各加一拍）

2.洗手作羹湯

・平聲字／韻腳字：羹、湯（各加一拍）

3.未諳姑食性

・平聲字／關鍵字：諳、姑（各加一拍）

4.先遣小姑嘗

‧平聲字／韻腳字：姑、嘗（各加一拍）

■ 漳音與其他

娘liang5（漳）、入lip8（亦可）、先Sian3（唐一先見切，霰去動詞）／Sian1（名詞——本詩可仄可平），嘗siang5（漳）

■ 詩韻

本詩仄起仄收，下平七陽，首句不用韻。韻腳：湯、嘗。

江 雪
Kang1　Soat4

柳　宗　元
Liu2　Chong1　Goan5

千	山	鳥	飛	絕	，
Chhian1	san1	niau2	hui1	chiat8	

萬	徑	人	蹤	滅	。
Ban7	keng3	jin5	chong1	biat8	

孤	舟	簑	笠	翁	，
Kou1	chiu1	sou1	lip8	ong1	

獨	釣	寒	江	雪	。
Tok8	tiau3	han5	kang1	siat4	

■ 平仄與吟唱重點（2424／仄聲韻腳不拉長）

1.千山鳥飛絕
　・平聲字：千、山、飛
　・關鍵字：山、飛（各加一拍）
　・韻腳字：絕（仄聲不可拉長）

2.萬徑人蹤滅
　・平聲字：人、蹤（各加一拍）
　・韻腳字：滅（仄聲不可拉長）

3.孤舟簑笠翁
 ・平聲字：孤、舟、簑、翁
 ・關鍵字：舟、翁（各加一拍）
4.獨釣寒江雪
 ・平聲字：寒、江
 ・關鍵字：寒、江（各加一拍）
 ・韻腳字：雪（仄聲不可拉長）

■ 漳音與其他

絕Choat8（本音）、雪Soat4（本音）

■ 詩韻

本詩平起仄收，入聲九屑，首句用韻，韻腳字：
絕、滅、雪。

<center>

行　宮
Heng5　Kiong1

元　　稹
Goan5　Chin2

</center>

寥	落	古	行	宮	，
Liau5	lok8	kou2	heng5	kiong1	

宮	花	寂	寞	紅	。
Kiong1	hoa1	chek8	bok8	hong5	

白	頭	宮	女	在	，
Pek8	thiu5	kiong1	lu2	chai7	

閒	坐	說	玄	宗	。
Han5	cho7	soat4	Hian5	Chong1	

■ 平仄與吟唱重點（4224／韻腳）

1.寥落古行宮

　・平聲字：寥、行、宮

　・關鍵字／韻腳字：行、宮（各加一拍）

2.宮花寂寞紅

　・平聲字：宮、花、紅

　・關鍵字／韻腳字：花、紅（各加一拍）

3.白頭宮女在

・平聲字／關鍵字：頭、宮（各加一拍）

4.閒坐說玄宗

・平聲字：閒、玄、宗

・關鍵字／韻腳字：玄、宗（各加一拍）

■ 漳音與其他

頭Thou5（本音）／thiou5（泉）、女li2（漳）

■ 詩韻

本詩仄起仄收，上平一東與上平二冬，首句用
韻，韻腳：宮、江、宗。

問　劉　十　九

Bun7　Liu5　Sip8　Kiu2

白　居　易

Pek8　Ku1　I7

綠	螘	新	醅	酒	，
Liok8	gi2	si1	phai1	chiu2	

紅	泥	小	火	爐	。
Hong5	le5	siau2	hou2	lu5	

晚	來	天	欲	雪	，
Boan2	lai5	thian1	iok8	soat4	

能	飲	一	杯	無	。
Leng5	im2	it4	pai1	bu5	

■ 平仄與吟唱重點（4224／韻腳）

1.綠螘新醅酒
・平聲字／關鍵字：新、醅（各加一拍）

2.紅泥小火爐
・平聲字：紅、泥、爐
・關鍵字／韻腳字：泥、爐

3.晚來天欲雪
・平聲字／關鍵字：來、天（各加一拍）

4.能飲一杯無

・平聲字：能、杯、無

・關鍵字／韻腳字：杯、無（各加一拍）

■ 漳音與其他

居ki1（漳）、醅Phoe1（本音）、火houN2（亦可）、爐lou5（本音）、欲iak8（漳）、杯pai1（詩韻）／Poe1（本音）

■ 詩韻

本詩仄起仄收，上平七虞，首句不用韻，韻腳：爐、無。

何　滿　子
Ho5　Boan2　Chu2

張　　祜
Tiong1　Hou7

故	國	三	千	里	，
Kou3	kok4	sam1	chhian1	li2	

深	宮	二	十	年	。
Sim1	kiong1	ji7	sip8	lian5	

一	聲	何	滿	子	，
It4	seng1	Ho5	Boan2	Chu2	

雙	淚	落	君	前	。
Song1	lui7	lok8	kun1	chian5	

■ 平仄與吟唱重點（4224／韻腳）

1.故國三千里
・平聲字／關鍵字：三、千（各加一拍）
2.深宮二十年
・平聲字：深、宮、年
・關鍵字／韻腳字：宮、年（各加一拍）
3.一聲何滿子
・平聲字：聲、何（各加一拍）

4.雙淚落君前

　・平聲字：雙、君、前（各加一拍）

　・關鍵字／韻腳字：君、前（各加一拍）

■ 漳音與其他

國Kok4（優勢俗音）／Kek4（詩韻）、深chhim1（俗音）、二li7（亦可）、淚le7（俗音）

■ 詩韻

本詩仄起仄收，下平一先，首句不用韻。韻腳字：年、前。

登　樂　遊　原
Teng1　Lok8　Iu5　Goan5

李　商　隱
Li2　Siong1　Un2

向	晚	意	不	適	，
Hiong3	boan2	i3	put4	sek4	

驅	車	登	古	原	。
Khu1	ku1	teng1	kou2	gun5	

夕	陽	無	限	好	，
Sek4	iong5	bu5	han7	ho2	

只	是	近	黃	昏	。
Chi2	si7	kun7	hong5	hun1	

■ **平仄與吟唱重點（0224／韻腳）**

1.向晚意不適
 ・五字皆仄聲：照唸不拉長
2.驅車登古原
 ・平聲字：驅、車、登、原
 ・關鍵字／韻腳字：車、原（各加一拍）
3.夕陽無限好
 ・平聲字／關鍵字：陽、無（各加一拍）

4.只是近黃昏

・平聲字：黃、昏

・關鍵字／韻腳字：黃、昏（各加一拍）

■ 漳音與其他

商siang1（漳）、隱in2（漳）、向hiang3（漳）、
車ki1（漳）、原goan5（本音）、陽iang5（漳）、
近kin7（漳）。只chit4（唐音質——之日切）／
chi2同祇chi2（之爾切）

■ 詩韻

本詩仄起仄收，上平十三元，首句不用韻，韻
腳：原、昏。

尋　隱　者　不　遇
Sim5　Un2　Chia2　Put4　Gu7

賈　島
Ka2　To2

松	下	問	童	子	，
Siong5	ha7	bun7	tong5	chu2	

言	師	採	藥	去	。
Gian5	su1	chhai2	iok8	khu3	

只	在	此	山	中	
Chi2	chai7	chhu2	san1	tiong1	

雲	深	不	知	處	。
Un5	sim1	put4	ti1	chhu3	

■ 平仄與吟唱重點（4242／韻腳不拉長）

1.松下問童子

・平聲字／關鍵字：松、童（各加一拍）

2.言師採藥去

・平聲字：言、師（各加一拍）

・韻腳字：去（仄聲不可拉長）

3.只在此山中

・平聲字／關鍵字：山、中（各加一拍）

4.雲深不知處

　·平聲字：雲、深、知

　·關鍵字：深、知（各加一拍）

　·韻腳字：處（仄聲不可拉長）

■ 漳音與其他

子Chi2（唐—即里切上聲四紙韻）／chu2
（泉）、隱in2（漳）、遇gi7（漳）、師si1（漳）、
去khi3（漳）、此chhi2（漳）、雲in5（漳）、處
chhi3（漳）、只Chit8／Chi2

■ 詩韻

本詩仄起平收，去聲六御，首句不用韻，韻腳：
去、處。

渡　漢　江
Tou7　Han3　Kang1

李　　頻
Li2　Pin5

嶺	外	音	書	絕	，
Leng2	goe7	im1	su1	choat8	

經	冬	復	歷	春	。
Keng1	tong1	hiu3	lek8	chhin1	

近	鄉	情	更	怯	，
Kun7	hiong1	cheng5	keng3	khiap4	

不	敢	問	來	人	。
Put4	kam2	bun7	lai5	jin5	

■ 平仄與吟唱重點（4224／韻腳）

1.嶺外音書絕

・平聲字：音、書

・關鍵字：音、書（加一拍）

2.經冬復歷春

・平聲字：經、冬、春

・關鍵字／韻腳字：冬、春（各加一拍）

3.近鄉情更怯

‧平聲字／關鍵字：鄉、情（各加一拍）

4.不敢問來人

‧平聲字：來、人

‧關鍵字／韻腳字：來、人（各加一拍）

■ 漳音與其他

絕Choat8（本音）、春Chhun1（本音）、近kin7
（漳）、鄉hiang1（漳）、人lin5（亦可）

■ 詩韻

本詩仄起仄收，上平十一真，首句不用韻，韻
腳：春、人。

春　怨
Chhun1　Oan7

金　昌　緒
Kim1 Chhiong1　Su7

打	起	黃	鶯	兒	，
Ta2	khi2	hong5	eng1	ge5	

莫	教	枝	上	啼	。
Bok8	kau1	chhi1	siong7	the5	

啼	時	驚	妾	夢	，
The5	si5	keng1	chhiap4	bong7	

不	得	到	遼	西	。
Put4	tek4	to3	Liau5	Se1	

■ 平仄與吟唱重點（4224／韻腳）

1.打起黃鶯兒
　・平聲字：黃、鶯、兒
　・關鍵字／韻腳字：鶯、兒（各加一拍）

2.莫教枝上啼
　・平聲字：教、枝、啼
　・關鍵字／韻腳字：教、啼（各加一拍）

3.啼時驚妾夢

- 平聲字：啼、時、驚
- 關鍵字：時、驚（各加一拍）

4.不得到遼西

- 關鍵字／韻腳字：遼、西（各加一拍）

■ 漳音與其他

打taN2／ta2（強勢俗音—都馬切）／Teng2（辭
—德冷切、上聲二十三梗韻）、昌chhiang1
（漳）、教Kau1（廣—古肴切、下平三肴韻）、上
siang7（漳）、啼Te5（唐—杜兮切，上平八齊
韻，出氣唸The5）

■ 詩韻

本詩仄起仄收，上平八齊，首句用韻，韻腳：
兒、啼、西。

哥　舒　歌
Ko1　Su1　Ko1

西　　鄙　　人
Se1　Phi2　Jin5

北　斗　七　星　高　，
Pok4　Tou2　chhit4　seng1　ko1

哥　舒　夜　帶　刀　。
Ko1　Su1　ia7　tai3　to1

至　今　窺　牧　馬　，
Chi3　kim1　khui1　bok8　ma2

不　敢　過　臨　洮　。
Put4　kam2　ko3　Lim5　Tho1

■ 平仄與吟唱重點（4224／韻腳）

1.北斗七星高

・平聲字：星、高

・關鍵字／韻腳字：星、高（各加一拍）

2.哥舒夜帶刀

・平聲字：哥、舒、刀

・關鍵字／韻腳字：舒、刀（各加一拍）

3.至今窺牧馬

・平聲字／關鍵字：今、窺（各加一拍）
4.不敢過臨洮
・平聲字／韻腳字：臨、洮

■ **漳音與其他**

斗Tiu2（詩韻）／tiou2（泉）

■ **詩韻**

本詩仄起仄收，下平四豪韻，首句用韻，韻腳：
高、刀、洮。

長 干 行
Tiong5　Kan1　Heng5

崔　顥
Chhui1　Ho7

君　　家　　何　　處　　住　　，
Kun1　ka1　ho5　chhu3　chu7

妾　　住　　在　　橫　　塘　　。
Chhiap4　chu7　chai7　Heng5　Tong5

停　　船　　暫　　借　　問　　，
Theng5　soan5　chiam7　chia3　bun7

或　　恐　　是　　同　　鄉　　。
Hek8　khiong2　si7　tong5　hiong1

■ 平仄與吟唱重點（2424／韻腳）

1.君家何處住

　‧平聲字：君、家、何

　‧關鍵字：家、何（各加一拍）

2.妾住在橫塘

　‧平聲字：橫、塘

　‧關鍵字／韻腳字：橫、塘（各加一拍）

3.停船暫借問

・平聲字：停、船
・關鍵字：船（加一拍）

4.或恐是同鄉

・平聲字：同、鄉
・關鍵字／韻腳字：同、鄉（各加一拍）

■ 漳音與其他

長tiang5（漳）、處chhi3、鄉hiang1（漳）

■ 詩韻

本詩平起仄收，下平七陽，首句不用韻，韻腳塘、鄉。

長 干 行（其 二）
Tiong5　Kan1　Heng5　Ki5　Ji7

崔　顥
Chhui1　Ho7

家　臨　九　江　水　，
Ka1　lim5　Kiu2　Kang1　sui2

來　去　九　江　側　。
Lai5　khu3　Kiu2　Kang1　chhek4

同　是　長　干　人　，
Tong5　si7　Tiong5　Kan1　jin5

生　小　不　相　識　。
Seng1　siau2　put4　siong1　sek4

■ 平仄與吟唱重點（2444／仄聲韻腳不拉長）

1. 家臨九江水
 - 平聲字：家、臨、江
 - 關鍵字：臨、江（各加一拍）
2. 來去九江側
 - 平聲字：來、江（各加一拍）
 - 韻腳字：側（仄聲不可拉長）
3. 同是長干人

‧平聲字：同、長、干、人

‧關鍵字：干、人（各加一拍）

4.生小不相識

‧平聲字／關鍵字：生、相

‧韻腳字：識（仄聲不可拉長）

■ 漳音與其他

江Kong1（詩韻）、去khi3（漳）、長tiang5（漳）、人lin5（亦可）、相siang1（漳）

■ 詩韻

本詩平起仄收，入聲十三職，首句不用韻，韻腳：側、識。

玉 階 怨
Giok8　Kai1　Oan3

李　白
Li2　Pek8

玉	階	生	白	露	，
Giok8	kai1	seng1	pek8	lou7	

夜	久	侵	羅	襪	。
Ia7	kiu2	chhim1	lo5	boat8	

卻	下	水	晶	簾	，
Khiok4	ha3	sui2	cheng1	liam5	

玲	瓏	望	秋	月	。
Leng5	long5	bong7	chhiu1	goat8	

■ 平仄與吟唱重點（2442／仄聲韻腳不拉長）

1. 玉階生白露
・平聲字：階、生（各加一拍）

2. 夜久侵羅襪
・平聲字：侵、羅（各加一拍）
・韻腳字：襪（仄聲不可拉長）

3. 卻下水晶簾
・平聲字／關鍵字：晶、簾（各加一拍）

4.玲瓏望秋月

・平聲字：玲、瓏、秋
・關鍵字：瓏、秋（各加一拍）
・韻腳字：月（仄聲不可拉長）

■ 漳音與其他

玉gek8（白話）、白peh8（白話）、水chui2（白話）

■ 詩韻

本詩平起平收，入聲六月，首句不用韻，韻腳：襪、月。

註：

白話語音不入詩句，此處注明僅助分辨。

常態性上課定點！！

愛好中華文化的朋友們：

　　語文學泰斗黃冠人老師對河洛漢音的推廣不遺餘力，並獲得廣大的回響及好評。為了讓更多人能學習河洛漢音，領略中國語文之美。下面提供黃冠人老師常態性上課的地點，希望愛好者能就近參與課程的研習。

＊臺北保安宮

| 研習地點 | ：臺北市大同區哈密街61號 |

| 聯絡電話 | ：（02）2595-1676 |

| 交通方式 | ：圓山捷運站下車 |

＊臺北孔子廟

| 研習地點 | ：臺北市大同區大龍街275號 |

| 聯絡電話 | ：（02）2598-9181 |

| 交通方式 | ：圓山捷運站下車 |

＊臺北文山社區大學

| 研習地點 | ：臺北市文山區木柵路三段102巷12號 |

| 聯絡電話 | ：（02）2234-2238 |

| 交通方式 | ：木柵捷運站下車 |

＊臺北士林社區大學

| 研習地點 | ：臺北市士林區承德路四段177號 |

| 聯絡電話 | ：（02）2880-6580 |

| 交通方式 | ：劍潭捷運站下車 |

＊新店崇光社區大學

| 研習地點 | ：臺北縣新店市三民路19號 |

| 聯絡電話 | ：（02）2519-3318 |

| 交通方式 | ：新店市公所捷運站下車 |

附　錄

作者與CD參與者簡介

黃冠人

- 學歷　國立政治大學西洋文學系

　　　　美國鳳凰城大學企研所

- 經歷　台北市讀經協會　　　　理事

　　　　中華民國傳統詩學會　　監事

- 現任　中華民國傳統詩學會　　常務理事

- 著作　名詩吟唱　　平面書　　樟樹

　　　　唐詩天籟　　有聲書　　萬卷樓

　　　　高中國文　　有聲書　　翰林

　　　　高中國文　　有聲書　　南一

　　　　國中國文　　有聲書　　南一

王孟玲	工程設計	漢學老師
陳麗珠	詩歌花藝	母語老師
胡秋美	詩歌吟唱	輔導老師
侯麗美	愛心志工	吟唱老師
張秀枝	聲樂研究	業餘老師

CD曲目

七絕　*1*

1.前言

2.回鄉偶書／賀知章

3.九月九日憶山東兄弟／王維

4.芙蓉樓送辛漸／王昌齡

5.閨怨／王昌齡

6.涼州詞／王翰

7.送孟浩然之廣陵／李白

8.早發白帝城／李白

9.逢入京使／岑參

10.江南逢李龜年／杜甫

11.滁州西澗／韋應物

12.楓橋夜泊／張繼

13.寒食／韓翃

14.夜上受降城聞笛／李益

15.烏衣巷／劉禹錫

16.近試上張水部／朱慶餘

清平調（其三）／李白

13.金縷衣／杜秋娘

| 五絕 | *1*

1.前言

2.鹿柴／王維

3.竹里館／王維

4.送別／王維

5.相思／王維

6.雜詩／王維

7.宿建德江／孟浩然

8.春曉／孟浩然

9.夜思／李白

10.八陣圖／杜甫

11.登鸛雀樓／王之渙

12.送靈徹／劉長卿

13.新嫁娘／王建

14.江雪／柳宗元

五絕　2

國家圖書館出版品預行編目資料

唐詩正韻・絕句／黃冠人製作. --初版.
　　--臺北市：萬卷樓, 民 92
　　面；　　　公分
ISBN 957-739-440-X(平裝附光碟片)
1.詩文吟唱
915.18　　　　　　　　　　　92005841

唐詩正韻(絕句)(一書 4CD)

製 作 者	黃冠人
發 行 人	楊愛民
出 版 者	萬卷樓圖書股份有限公司
	地址：臺北市羅斯福路二段 41 號 6 樓之 3
	電話：(02)23216565・23952992
	傳真：(02)23944113
	劃撥帳號：15624015 萬卷樓圖書股份有限公司
	網址：http://www.wanjuan.com.tw
	E-mail：wanjuan@tpts5.seed.net.tw
出版登記證	新聞局局版臺業字第 5655 號
總 經 銷	紅螞蟻圖書有限公司
	地址：臺北市內湖區舊宗路二段 121 巷 28 號 4F
	電話：(02)27953656(代表號)
	傳真：(02)27954100
	E-mail：red0511@ms51.hinet.net
承 印 廠 商	晟齊實業有限公司
定 價	600 元
出 版 日 期	民國 92 年 5 月初版

ISBN 957－739－440－X